U0110709

大展好書　好書大展
品嘗好書　冠群可期

圍棋輕鬆學 11

圍棋出藍秘譜

——從業餘三段到業餘四段的躍進

劉乾勝
　　　　著
馬新銀

品冠文化出版社

國家圖書館出版品預行編目資料

圍棋出藍秘譜——從業餘三段到業餘四段的躍進╱劉乾勝　馬新銀　著
　　——初版，——臺北市，品冠文化，2008〔民 97.11〕
　　面；21 公分 ——（圍棋輕鬆學；11）
　　ISBN　978－957－468－647－6（平裝）

1. 圍棋
997.11　　　　　　　　　　　　　　　　　　97017285

圍棋出藍秘譜——從業餘三段到業餘四段的躍進

著　　者╱劉乾勝　馬新銀
責任編輯╱王連弟　梁　瓊
發 行 人╱蔡孟甫
出 版 者╱品冠文化出版社
社　　址╱台北市北投區（石牌）致遠一路 2 段 12 巷 1 號
電　　話╱（02）28233123・28236031・28236033
傳　　眞╱（02）28272069
郵政劃撥╱19346241
網　　址╱www.dah-jaan.com.tw
E - mail ╱ service@dah-jaan.com.tw
承 印 者╱傳興印刷有限公司
裝　　訂╱建鑫裝訂有限公司
排 版 者╱弘益電腦排版有限公司
授 權 者╱湖北科學技術出版社
初版 1 刷╱2008 年（民 97 年）11 月

定　價╱250 元

序

　　圍棋是中國傳統文化最精彩的智力魔方。數千年來，它風靡中國，東渡日本，西去歐美，南下澳洲，日益成爲世界各民族喜聞樂見的高雅遊戲。

　　圍棋是一種寧靜與淡泊，它象徵著中國文化博大精深，所以說，圍棋不僅是一項技術，更是一門藝術，一種陶冶性情的藝術。在學習圍棋和下棋的過程中，每個人都可以深切地感受到，這是一種薰陶，一種理性培養的過程，讓浮躁的心漸漸沉靜下來，最終歸於一種深沉的質樸的思想情操。那些圍棋大師的沉著冷靜，相信也可以使您感受到一種莊嚴的智慧的力量。對，這就是圍棋的偉大魅力。

　　《圍棋出藍秘譜》把黑白世界的玄妙，用最樸素的文字，最生動的習題講出來，讓你體會到圍棋的和諧與完美。每課有趣味閱讀，講的都是古今中外經典圍棋故事，讓熱心的讀者，不僅可以學到圍棋知識，而且還享受到圍棋文化的薰陶。

　　我眞誠地說，這是一部難得的好書。

圍棋出藍秘譜——從業餘三段到業餘四段的躍進

目　錄

第 1 課　高級模樣戰術 ⋯⋯⋯⋯⋯⋯⋯⋯ 7

境界與平常心（上）⋯⋯⋯⋯⋯⋯ 27

第 2 課　高級侵消戰術 ⋯⋯⋯⋯⋯⋯⋯⋯ 29

境界與平常心（中）⋯⋯⋯⋯⋯⋯ 52

第 3 課　高級打入戰術 ⋯⋯⋯⋯⋯⋯⋯⋯ 54

境界與平常心（下）⋯⋯⋯⋯⋯⋯ 78

第 4 課　高級攻擊戰術 ⋯⋯⋯⋯⋯⋯⋯⋯ 80

客籍他鄉的力量（上）⋯⋯⋯⋯⋯ 102

第 5 課　高級纏繞戰術 ⋯⋯⋯⋯⋯⋯⋯⋯ 104

客籍他鄉的力量（中）⋯⋯⋯⋯⋯ 125

第 6 課　高級反擊戰術 ⋯⋯⋯⋯⋯⋯⋯⋯ 127

客籍他鄉的力量（下）⋯⋯⋯⋯⋯ 151

第 7 課　高級柔軟戰術 ⋯⋯⋯⋯⋯⋯⋯⋯ 153

撈魚與參禪 ⋯⋯⋯⋯⋯⋯⋯⋯⋯ 180

圍棋出藍秘譜——從業餘三段到業餘四段的躍進

第 8 課　高級打劫戰術 …………………………… 182

　　　　金庸的圍棋世界 …………………………… 203

第 9 課　高級治孤戰術 …………………………… 205

　　　　飛禽島的不敗少年（上）………………… 227

第 10 課　高級騰挪戰術 …………………………… 229

　　　　飛禽島的不敗少年（下）………………… 250

第 11 課　高級棄子戰術 …………………………… 252

　　　　日本新銳三劍客 …………………………… 273

第 12 課　高級靠壓戰術 …………………………… 276

參考書目 …………………………………………… 286

後　記 ……………………………………………… 287

第 1 課　高級模樣戰術

大模樣戰術營造大模樣陣地，關鍵是設計與構思。大模樣不僅陣地要大，而且要結構合理，當敵人來犯，要嘛拒之於陣外以空多取勝，要麼予以迎頭痛擊。

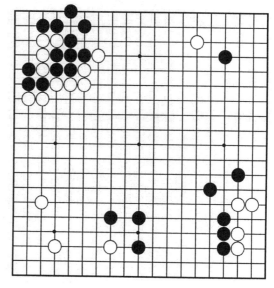

例題 1

例題 1

白棋怎樣發展左邊的模樣？

正解圖：白1刺，然後白3鎮，這種走法可算是別出心裁。

例1　正解圖

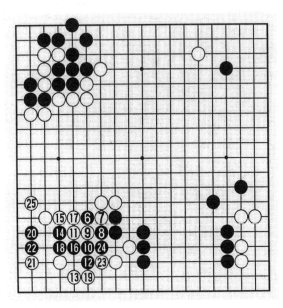

例1　正解圖續

正解圖續：

黑 6 跳，白 7、9 沖斷，至 13 後，黑 14 沖擊白弱點，白 15 擋，至 25 後，白一邊做大模樣，一邊把分開的白棋做活，非常滿意。

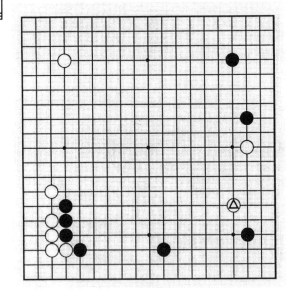

例題 2

白△非常規掛角，黑怎樣不被迷惑，一心一意擴大模樣？

例題 2

正解圖：黑1飛重視大局，白2跳，黑3壓經營下邊，白4靠，以下至10後，黑11虎，全局黑不錯。

例2　正解圖

失敗圖：黑如在1位打入，白2跳沉著，黑3執著分斷，白4、6靠斷騰挪，黑不利。

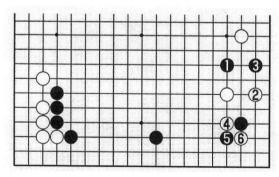

例2　失敗圖

例題 3

黑在處理 ⊿ 一子時，最好不傷害右邊的黑模樣。

例題 3

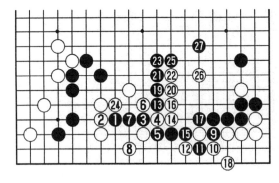

例 3　正解圖

正解圖：黑 1 至 5 是絕好的思路，白 6、8 反擊，黑 9、11、13 次序井然，絲絲入扣，至黑 27 已完全掌握了主動。

失敗圖：黑
1、3 沖斷，白
4、6 抵抗，以
下 至 白 16 斷
時，黑四子如出
動，右邊的模樣
肯定要受到影
響。

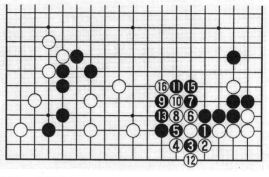

例3　失敗圖

⑭ = ❸

例題 4

黑怎樣完成全局的大模樣？

例題 4

例4　正解圖

正解圖：

黑1大跳是先手，白2守，黑3再搶這個要點，黑自上而下的全局活躍起來。

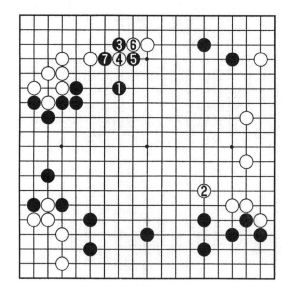

例4　變化圖

變化圖：

白2如搶這個好點，黑3以下至7，白要付出慘重代價。

例題 5

這是中國
流形成的局
面,黑怎樣完
成中腹大模
樣?

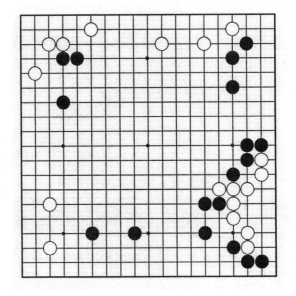

例題 5

正解圖:

黑 1 飛 是 好
棋,與下邊棋
形配置相當生
動。白 2 如飛
護空,黑 3 就
一路壓過去,
至 9,黑棋中
腹形勢超過白
棋實地。

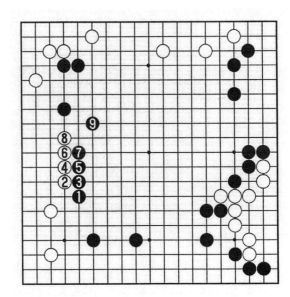

例5 正解圖

變化圖：白 2 如脫先，黑 3 至 9 的定型手法好，黑中腹模樣已實地化。

失敗圖：黑 1 尖沖過分！白 2 沖反擊，黑 3 退，白 4 搭出，黑形狀破碎，不利。

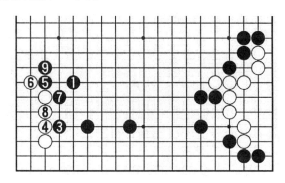

例 5　變化圖　　　　　　　　　　白 2 脫先

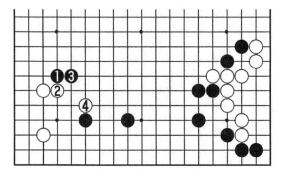

例 5　失敗圖

例題 6

針對黑棋的厚壁，白△子防備了一手，黑棋的下一手應走在何處？

正解圖：黑 1、3 貫徹全局的勢力作戰，白 8 則黑 9，11 繼續壓迫，全局保持好調子。

例題 6

例6 正解圖

例 6　失敗圖

失敗圖：黑1單純占大場，犯了方向性的錯誤，白2變成了急所，黑3雖大，白4亦是好點，今後白有a、b的先手，黑棋苦心經營的外勢頃刻消失無影。

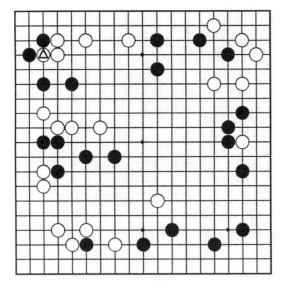

例題 7

白⊿擠，暗藏殺機，黑怎樣從大局著想呢？

例題 7

正解圖：黑
1、3 在中央籠
罩，白4低位求
全，黑5至9發
動攻勢，中央一
片黑色海洋。

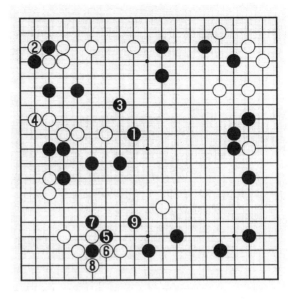

例7　正解圖

失敗圖：黑
1 如救角，白4
挖手筋，黑11、
13 後手活後，白
14 鎮嚴厲，黑全
局十分被動！

例7　失敗圖

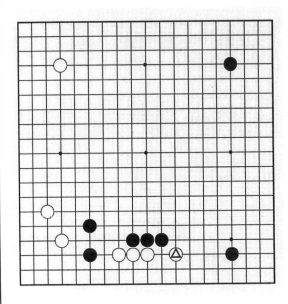

例題 8

例題 8

白△跳時，黑怎樣壓迫白棋，做大模樣？

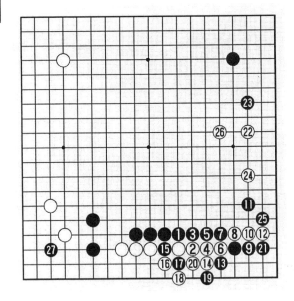

例 8 正解圖

正解圖：黑 1 壓有魄力，白 10 後，黑 11 是這個局部最佳手段，白 12 單立好，黑 13 至 19 延氣後，再於 21 擋，白 22 分投靈活，以下至 27，雙方可下。

失敗圖：白
1、3 扳粘並不
好，雙方變化至
21 止，黑有 a 位
緩氣劫，而且外
勢極為雄壯。

例8　失敗圖

習題 1

白△併非常
堅實，黑怎樣在
右邊行棋？

習題1

習題2

黑上邊一片汪海，關鍵怎樣把左邊的出路封住？

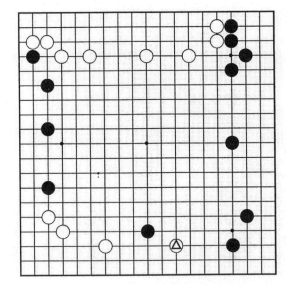

習題3

白 ⊘ 打入，由於黑模樣極為廣闊，黑不能攻得太猛，要採取符合全局的作戰方針。

習題 4

這是黑取實地，白取外勢的格局，白此時怎樣貫徹自己的既定方針？

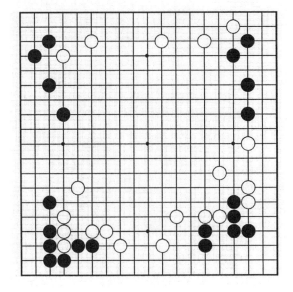

習題 4

習題 5

中央黑棋很厚，實空也相差不多，如何限制黑勢，這是白棋首先要考慮的。

習題 5

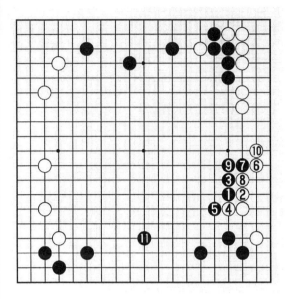

習題1　正解圖

習題1解

正解圖：黑1尖沖，此著絕好。白2以下無奈，待白10長後，黑11拆到了絕好的大場，下方模樣瞬間立起。

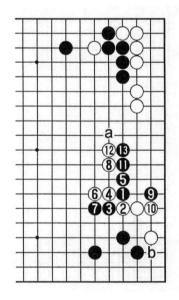

習題1　變化圖

變化圖：白2、4沖斷反擊，黑5長迎戰，以下變化至13後，a、b兩點，黑必得其一，白棋危險。

失敗圖：黑
1 靠，白 2、4
應 對，以 下 至
10 後，白△子
令黑在右邊行棋
無趣。

習題 1　失敗圖

習題 2 解

正解圖：黑
1 強行封鎖，白
2 如飛出，黑 3
沖，白 4 時，黑
5 拐，a、b 兩
點，白無法兼
顧。

習題 2　正解圖

習題2　失敗圖

失敗圖：黑1飛輕率，白2、4靠出，黑5飛鎮，白6至10強化後，再於12位侵消，黑無良策退敵。

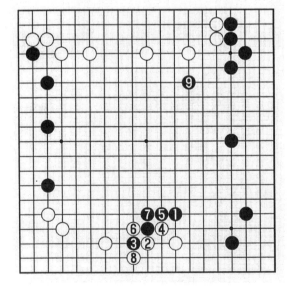

習題3　正解圖

習題3解

正解圖：黑1飛封白棋出路，白2至8從下邊渡過，黑棋外面變得厚實，黑9可擴展右邊的模樣。

失敗圖：黑
1 立阻渡，正中
白下懷。白 2、
4 逃出，並削減
了黑模樣。

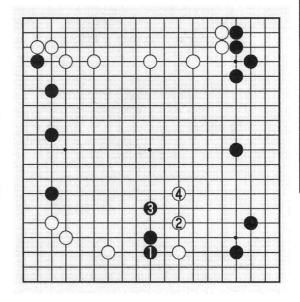

習題 3　失敗圖

習題 4 解

正解圖：白
1 卓越的感覺。
黑 4 侵消時，白
5 鎮，雙方攻防
至 13 時，白棋
在上邊又形成新
的模樣。

習題 4　正解圖

習題 4　失敗圖

失敗圖：白1拆太平凡了，黑2飛好點，以下至6後，a位的侵消、b位的打入攻擊，白防不勝防。

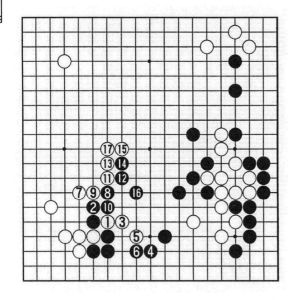

習題 5　正解圖

習題 5 解

正解圖：白1斷至5後，白7飛是好手，黑8尖，以下至17，白在左邊構成了很大的模樣，反觀黑棋形勢，卻顯得重複。

失敗圖：白 3、5 逃出，正是黑棋歡迎，黑 6、8 堂堂正正地跳出，白自討苦吃。

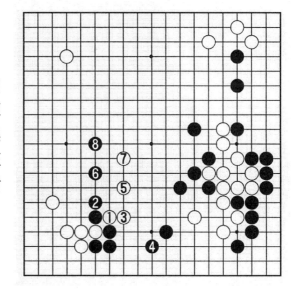

習題 5　失敗圖

圍棋故事

境界與平常心（上）

王維國在《人間詞話》中開頭便說：「詞以境界為最上，有境界則自成高格，自有名句。」

圍棋是一門不折不扣的藝術，如果套用《人間詞話》，我們也可以說：「弈以境界為最上，有境界則自成高格，自有名局。」

什麼是「境界」呢？這是一個很難清楚答覆的問題，大體上說，可以意會，不易言傳。作為一門藝術，圍棋必須不斷提高它的精神境界，這雖然是個沒有止境的征程，但卻是

圍棋界不能不努力以赴的目標，古人所謂「雖不能至，心嚮往之」，仍然是我們的座右銘。

「平常心」一詞今天往往在圍棋評論文字中出現，它包涵著現代圍棋史上一個美麗的故事。1965 年日本第 4 期名人戰決戰，吳清源在循環圈中七連敗，這是他旅日 37 年中前所未有之事。

這一年他已 51 歲，年齡當然也是一個因素，但更關鍵的原因則是他上一年在東京曾被摩托車撞倒，健康受到了嚴重損害，視力尤其退化得屬害。

然而也就在這一年，他的惟一弟子林海峰竟取得了名人挑戰權，並且一鼓作氣，以 4 比 2 的戰績，將日正中天的坂田榮男趕下了名人寶座。

23 歲的名人不但在當時是破天荒的大事，而且一直到今天也依然是一個沒有打破的紀錄。林海峰奪得名人當然首先是因為他已具備了棋藝的實力，但是在這漫長的挑戰過程中，他先後受到了吳清源的兩次指點，這也是至關重要的。

第一次是名人循環圈決定挑戰權屬誰的最後一戰，林海峰的對手是當時擁有「十段」頭銜的藤澤朋齋。藤澤雖曾在十番棋中兩次慘敗於吳清源手下，但這時棋力已恢復，是當時四五名超一流棋士之一，他的殺力驚人，持白往往走模仿棋，然後強行打入黑陣，破敵而歸。

第 2 課　高級侵消戰術

侵消是一種
比較溫和的破
空。當打入有危
險時，就進行侵
消，達到壓縮對
方空的目的。

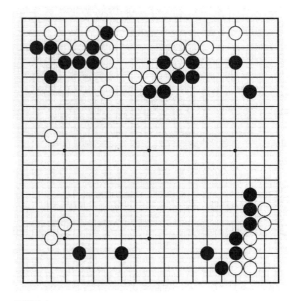

例題 1

例題 1

黑怎樣壓縮
白左邊陣勢，擴
張自己的陣勢？

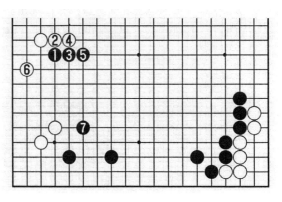

例 1　正解圖

正解圖：黑
1 尖沖是侵消好
點，白 2 貼，至
7 飛後，黑下邊
陣勢可觀。

變化圖：白2爬，黑3跳，白4挖，黑5、7後，白左邊被封鎖，黑下邊巨空粗具規模。

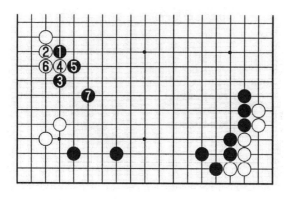

例1　變化圖

例題 2

黑⚫補了一手，走暢這塊弱棋，白此時正是侵消下邊黑陣的好時機。

例題 2

正解圖：白1夾好手，黑只有走2、4忍耐，至6白先手壓縮了黑陣。

例2　正解圖

變化圖：黑2若沖出，白3往下跳，黑4只有接，白5靠，白7夾，以下至11，黑拿白沒法。

例2　變化圖

失敗圖：黑1若頂，白2頂，黑3拐，但白有6、8扳粘的好手，以下至24白活棋。

例2　失敗圖

例題 3

黑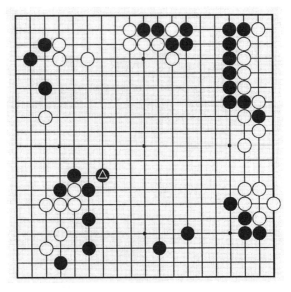虎，下邊陣勢很大，白侵消是當務之急。

例題 3

正解圖：白 1 侵消是好點，黑 2 鎮攻擊，白 3、5 露骨
分斷黑棋機敏，以下至 25，雙方可行。

例 3　正解圖

失敗圖：白1跳時，黑2飛好手，白5靠執意要分斷黑棋，黑6長，以下變化至20，對殺白失敗。

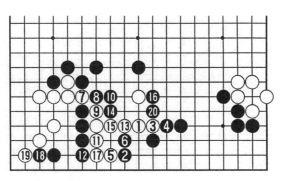

圖3　失敗圖

例題 4

黑△跳，上邊陣勢高聳雲霄，白怎樣侵消？

例題 4

正解圖：白1是侵消好點，黑2接後，白3至7著法連貫。黑22斷是苦肉計，雙方演變至35，白侵消成功。

失敗圖：白1、3打入，黑2、4攻擊，白棋非常危險。

例4　正解圖　　　　　　　　　　❷❻ ＝ ⑬

例4　失敗圖

例題 5

這是互圍模樣的棋局，但黑的規模比白大，白如何侵消？

正解圖：白1從這裏掛角是好棋，黑2飛，白5鎮，以下至11天馬行空。

例題 5

例5　正解圖

失敗圖：白1普通掛角，黑2飛應，以下至17後，黑18立玉柱！白失敗。

例5　失敗圖

例題 6

這是現代棋局，黑怎樣侵消白左邊模樣？

正解圖：黑1扳，3打，5長是有力量的一手，從白厚的地方撕開裂。

正解圖續：黑15逃出，白16扳，雙方攻防至33，黑在白厚勢活棋！

例題 6

例6　正解圖

例6　正解圖續

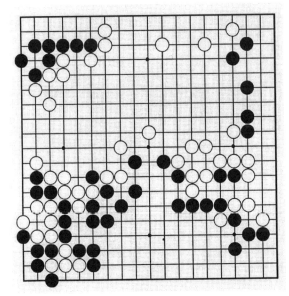

例題 7

例題 7

白中央勢力很大，黑怎樣侵消？

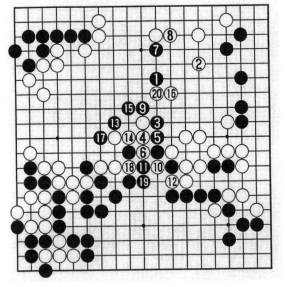

例7　正解圖

正解圖：黑1深入地侵消，白2跳，截住黑歸路。黑3靠是有力的後續手段，白4長是必死的反擊。黑13是筋，白16、20繼續攻黑。

正解圖續：

黑 21 斷生出頭緒，白 28 補後，黑 29 已成形，白 30 是攻防要點，以下至 39 黑活棋，全局已呈細棋。

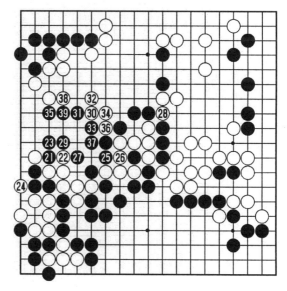

例7　正解圖續

例題 8

下邊黑模樣很大，白怎樣侵消？

例題 8

正解圖：白1靠，時機很好，黑2如立，白3再穿入，由於白有援兵，雙方的戰鬥是未知數。

例8　正解圖

變化圖：黑2如虎，白3至7先手交換後，再於9位飛出，白侵消成功。

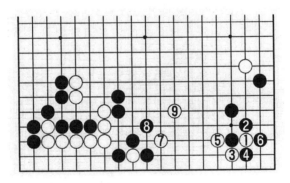

例8　變化圖

例題9

下邊黑模樣很深很廣，白棋侵消從哪裡著手？

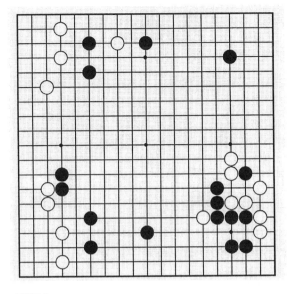

例題 9

正解圖：白 1 碰是正著。黑 2 下扳，白 3 上扳，至白 9 揚長而去，白侵消成功。

例 9　正解圖

失敗圖：白1不顧周圍情況輕妄打入，就會自招災禍。黑4、6攻，由於有黑△兩子，白看不到生路。

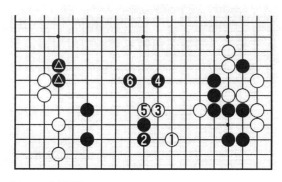

例9　失敗圖

例題 10

下邊白棋模樣很大，黑怎樣侵消才好？

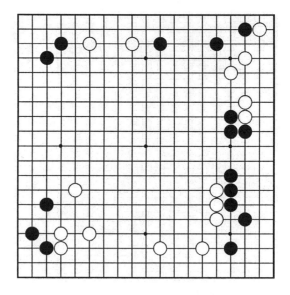

例題 10

正解圖：黑在 1 位侵消，恰到好處。白 2 如鎮、黑 3 尖沖，以下至 7，黑會輕鬆處理。

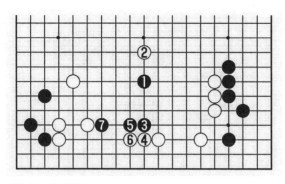

例 10　正解圖

失敗圖：黑在 1 位侵消，深度不夠，白 2 守就心滿意足。另黑若在 2 位消嫌深。

例 10　失敗圖

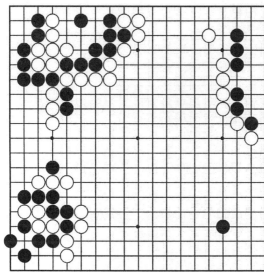

習題1

習題 1

上邊白棋模樣聲勢浩大，黑怎樣侵消？

習題 2

習題 2

黑怎樣壓縮下邊的白模樣？

習題 3

白怎樣入侵左上角黑陣中去？

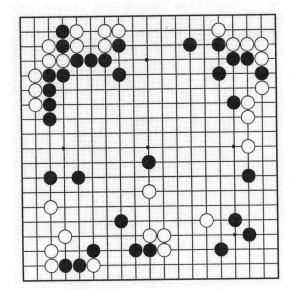

習題 3

習題 4

中央的黑模樣快要成實地，白如何搶先動手侵消？

習題 4

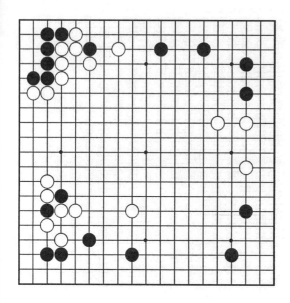

習題 5

習題 5

左邊白棋投資很大做成的模樣，黑怎樣侵消？

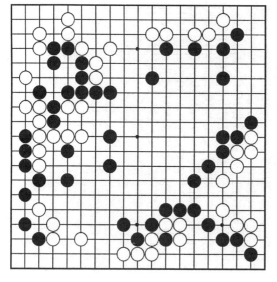

習題 6

習題 6

黑中腹的模樣已轉化成實地，白怎樣壓縮黑地？

習題 1 解

正解圖：黑 1 靠，充分利用 5 位的中斷點，令白難以動彈，至 13 白中央的勢力蕩然無存。

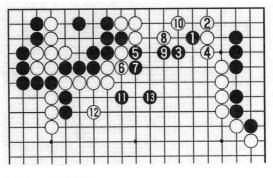

習題 1　正解圖

失敗圖：黑 1、3 逃孤無趣，對白上邊的勢力不能構成影響。

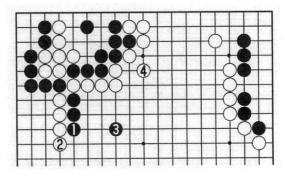

習題 1　失敗圖

習題 2 解

正解圖：黑 1 是侵消好點，白 2 靠，黑 3 挖，以下至 15，黑侵消成功。

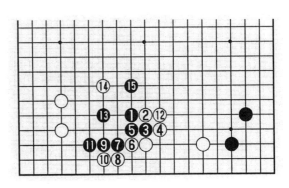

習題 2　正解圖

變化圖：白 2 飛護空，黑 3 至 7 封鎖白棋。

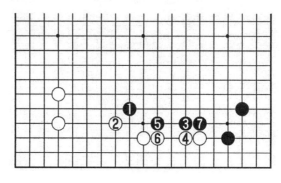

習題 2　變化圖

習題 3 解

正解圖：白從 1、3 動手，深得動靜之妙，黑 4 補時，白 5、7 發力，黑 8 必補，白爭得 9 位扳。

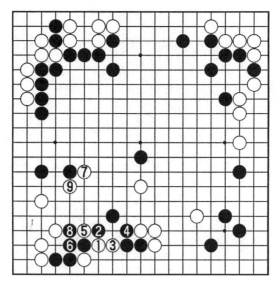

習題 3　正解圖

正解圖續：
黑 10 扳，白
11、15 運著，
黑 18、 20 分
斷，白 23、25
突破黑中央防
線，但也付出了
很大的代價。

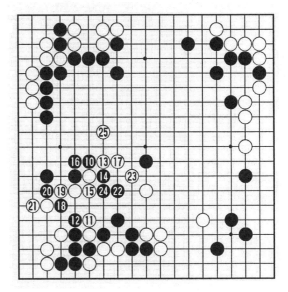

習題3　正解圖續

習題 4 解

正解圖：白
1 打入黑心臟，
黑 2 必死反擊，
白 3 虛晃一槍，
黑 4 飛斷，白
7、9 沖斷，黑
10、12 抵抗，
白 15 扳，黑中
央的空比想像的
要小得多，白簡
明保持優勢。

習題4　正解圖

習題4　變化圖

變化圖：白3如謀活，黑4至10圍住白棋，白11謀眼，黑12攻擊，白這不是一條簡明取勝之路。

習題5　正解圖

㉗＝⑲
㉜＝㉔
㉞＝⑲

習題5 解

正解圖：黑1孤軍深入，白2攻，黑7、9安營紮寨時，白10、12銳利分斷，黑19、21反擊，至35形成轉換，大致兩分。

變化圖：白 1 若接，變化至 8 後，白要收氣吃幾個黑子，顯然不能滿足。

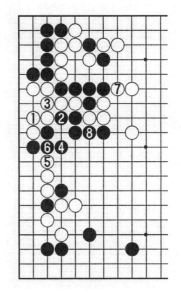

習題 5　變化圖

習題 6 解

正解圖：白 1 至 9 都是漂亮的侵消手段，白不斷地壓縮、滲透，至 51 全局占優！

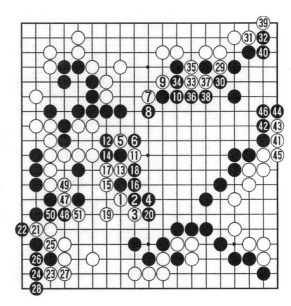

習題 6　正解圖

圍棋故事

境界與平常心（中）

　　吳清源為他講解了幾年前自己與藤澤所下的一盤模仿棋。這盤棋雖然是藤澤持白中盤勝，但吳清源的毛病出在後半盤，黑棋對付白棋模仿的佈局還是很成功的。

　　林海峰在最後一戰中便完全照老師的戰略落子，一直到第 67 手，黑棋佔據天元止，與以前吳清源和藤澤之戰一模一樣。最後林海峰盡殲打入的白棋，取得中盤勝，以實踐證明了老師的戰略是完全正確的。這盤棋當時已轟動日本棋界，因為這是棋史上從未有過的事。

　　但這期名人戰更大的轟動還在後面，即林海峰挑戰成功。第 1 局在東京福田家舉行，林海峰雖養精蓄銳，全力以赴，還是持白敗下陣來。

　　林海峰在賽前對記者說，希望第 1 局能猜到黑子，可增加一點安全感，但事與願違，無可奈何。這時，林海峰的心情既焦灼又沮喪：焦灼，因為「名人」寶座好像近在眼前，然而卻又遠在天邊；沮喪，因為第 1 局失利更打擊了他原來已不是很強的信心。因此在去沖繩島進行第 2 局挑戰之前，他又到小田原去求老師指點一條明路。

　　吳清源聽明林海峰的來意後，微笑著說：「我想你會來看我的，你此番迎戰坂田，我教給你三個字：『平常心』。」

　　吳清源當時是用日語念出這三個字來的，這是日語中很淺俗的一句話，意思一聽就懂，但林海峰卻不明白這句話與

棋道有關。吳清源接著解釋說：「你不可太過於患得患失，心情要放鬆。你今天不過二十二三歲年紀，就有了這樣的成就，老天對你已經很厚很厚了，你還急什麼呢？不要怕輸棋，只要懂得從失敗中吸取教訓，那麼，輸棋對你也是有好處的。今天失敗一次，明天便多一分取勝把握，何必怕失敗呢！和坂田九段這樣的一代高手弈棋，贏棋、輸棋對你都有好處，只看你是否懂得珍惜這份機緣。希望你保持平常心情，不要患得患失，把頭都搞昏了。」

《俗說》

沈　約

殷仲堪在都，嘗注看棋，諸從在瓦官寺前宅上。於時袁羌與人共在窗下圍棋，仲堪在裏問袁《易》義，袁應答如流，圍棋不輟。袁意傲然，殊有餘地，殷撰辭致難，每有注滾。

第 3 課　高級打入戰術

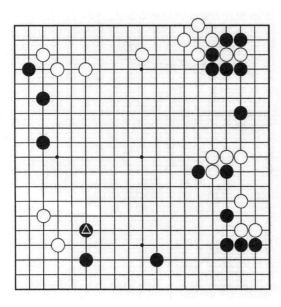

例題 1

打入是一種強烈的破空手段。所謂打入戰術，就是以打入破壞敵陣。運用打入戰術的關鍵，在於把握時機和選擇打入點。

例題 1

黑●跳擴張模樣，白棋怎樣破壞它呢？

正解圖：白1打入，黑2尖防守，白3後，再5碰轉身，黑6長，以下至13，白大獲成功。

例1　正解圖

變化圖：黑若1位下扳，白2連扳，黑3至5後，白6刺，黑難辦。

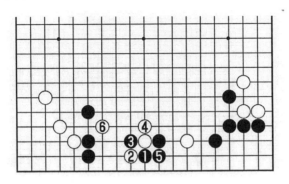

例1　變化圖

例題 2

黑△跳後，白怎樣洗空黑右下角的空？

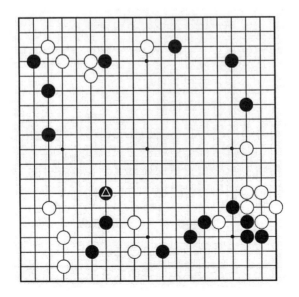

例題2

正解圖：白 1 跳下破空，黑 2 封必然，以下至 11 後，白走出一塊生存狀態微妙的一塊棋。黑 12 強攻。

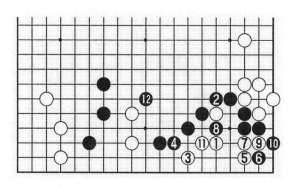

例2　正解圖

正解圖續：白 13 是這個局部的要點，黑 14 壓，補厚，白 15 至 17 活棋後，再於 19 碰，治理這兩個子，白充分可戰。

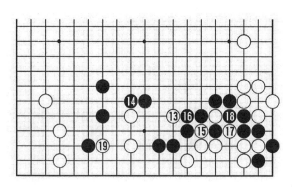

例2　正解圖續

例題 3

這是實戰常出現之形，白怎樣打入下邊？

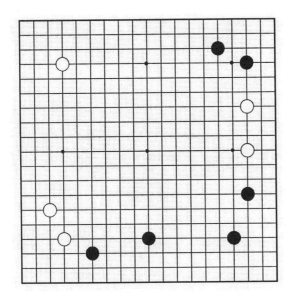

例題 3

正解圖：白 1 托是打入的好點，黑 2 內扳，以下至 11，是常見之形。

例 3　正解圖

變化圖：黑2外扳，白3扳是重要的，黑4接，以下至9是打入定石。

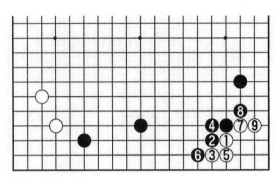

例3　變化圖

例題 4

對白下邊的模樣，怎樣打入破壞它？

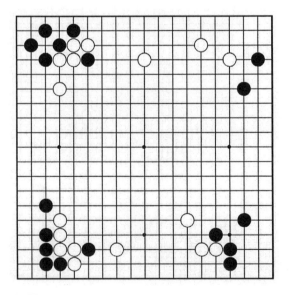

例題 4

正解圖：黑 1 打入，白 2 鎮，黑 3 夾策動，至 10 後，黑 11 沖是預備好的治孤手段，進行至 23，黑突圍成功。

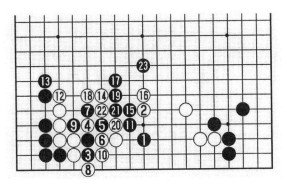

例 4　正解圖

失敗圖：黑 5 托渡，消極，以下至 9 做活的手段生不如死。白 10 完全封住了黑向中央發展。

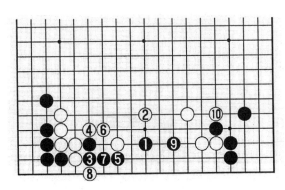

例 4　失敗圖

例題 5

黑怎樣打入下邊白棋陣勢？

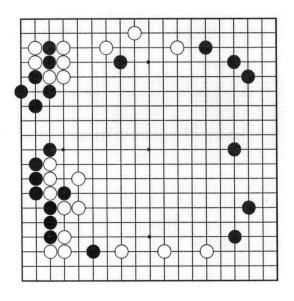

例題 5

正解圖：黑 1 碰入是很厲害的打入手段，白 2 下扳忍耐。黑 11 壓，白 12、14 反擊，以下至 32 形成戰鬥的局面。

例 5　正解圖

失敗圖：白2若上扳，黑3以下至6黑棋可就地做活，十分滿意。

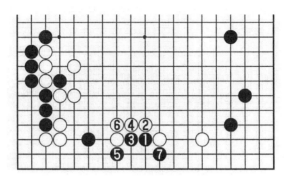

例5　失敗圖

例題 6

上邊是白棋的大本營，白△苦心地補了一手，看似堅實無比之處，黑棋以極其精妙的出招，給予它銳利的一擊。

例題 6

正解圖：黑1、3扳斷是出乎意料的怪招，黑5打後，黑7又匪夷所思地二路潛入，白8尖只有退讓，至12黑打入成功。

例6　正解圖

失敗圖1：白4如斷打反擊，遭到黑5、7反咬一口，行至11止，a、b兩點黑必得其一，白失控。

失敗圖2：白6若提，黑7打，白8又反打，黑9提劫，白10粘，這樣下白被黑蠶食桑葉，實地受損。

例6　失敗圖1　　⑧＝❶　　例6　失敗圖2　　❾＝❸

變化圖 1：白 1 強硬阻渡，黑 2 逃出，這是預謀手段，以下變化至 14，黑輕鬆活棋。

例 6　變化圖 1　　　　　　　　❽ = Ⓐ

變化圖 2：白 1 尖強攻，黑 2 跳巧妙，至黑 6，仍可以就地做活。

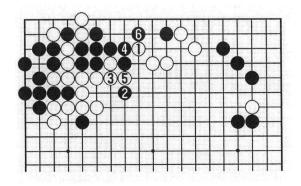

例 6　變化圖 2

例題 7

黑在右上一帶空間很大，白怎樣打入？

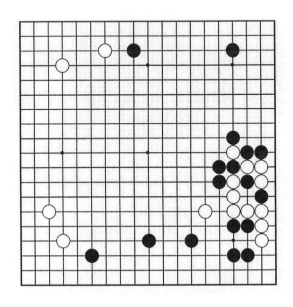

例題 7

正解圖：白 1、3 好手，當黑 4 夾時，白 5、7 出動，以下變化至 13，白很從容。

例 7　正解圖

變化圖：白3若拆二，黑4壓過來，黑右上角成空，效率太高。

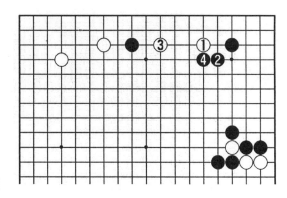

例7　變化圖

例題 8

下邊白陣空虛，現在打入正是時機。

例題 8

例8　正解圖

正解圖：黑1打入是好點，白2壓時，黑3機敏，以下至黑5爬，黑打入成功。

例8　失敗圖

失敗圖：黑3、5如執意求活，白8立下好，以下變化至18，黑棋被殺。

例8　變化圖1

變化圖1：白2如尖頂，黑3跳，白4關，黑5輕快地跳出。

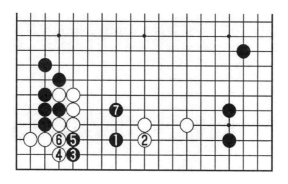

例8 變化圖2

變化圖2：白2如立玉柱，黑3、5先手便宜後，再7位跳出，也是黑成功之形。

例題9

白△大飛太張揚了，這正是黑打入的好時機。

例題9

例9　正解圖

正解圖：黑1二路打入是好手，白2防黑三三進角，黑3飛，以下至9站穩了腳根。

例9　失敗圖

失敗圖：黑1打入點沒選好，白2立玉柱，黑3拆一，非常侷促不安。

習題 1

下邊是一片
白茫茫，黑選擇
哪裡打入好呢？

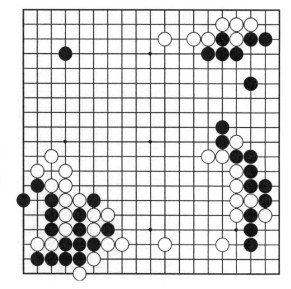

習題 1

習題 2

怎樣處理白
△打入一子？

習題 2

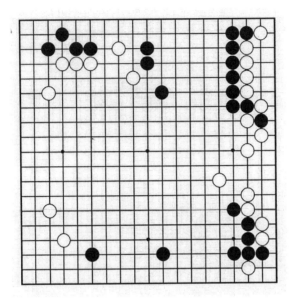

習題 3

習題 3

下邊的黑陣，白怎樣打入？

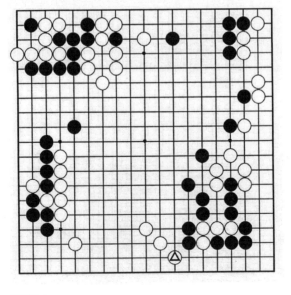

習題 4

習題 4

白 ⊘ 尖是極大的官子，這裏雙方的出入大約相當於貼目，黑怎樣反擊呢？

習題5

白△飛擴張下邊陣勢，黑不能無動於衷，黑打入下邊的好點在什麼地方呢？

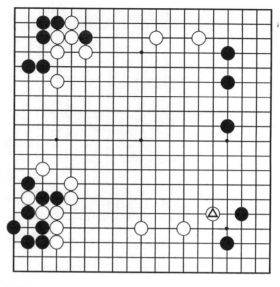

習題5

習題6

白有 a 位先手的利用，右下角黑好像很堅固，白有穿透的銳利手段。

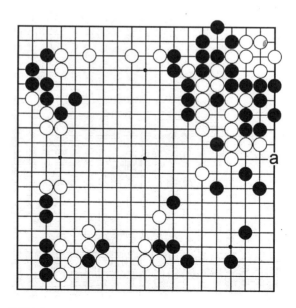

習題6

習題 7

黑▲飛是形勢要點，白怎樣打入下邊黑模樣？

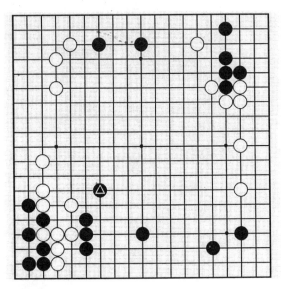

習題 7

習題 1 解

正解圖：黑1打入是白最薄弱的地方，白2阻渡，黑3、5是好手，至18粘，黑已活棋。

習題 1　正解圖　　　　　⑱ = ❺

變化圖：白
1 如 點 想 殺 黑
棋，黑 2、4 防
守，雙方變化至
12，黑是活棋。

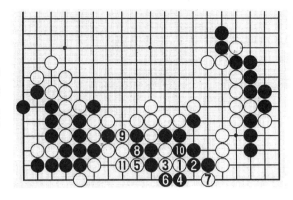

習題1 變化圖　　　　　　　⓬ = ③

習題 2 解

正解圖：白
1 跳，先占大勢
要點，黑 4 後，
白 5 點，以下至
13 就地生根。

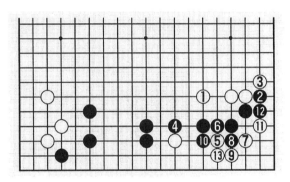

習題2 正解圖

失敗圖：白
1、3 想就地成
活，黑 4 把白攻
出來，黑 6、8
影響了右邊的白
形勢。

習題2 失敗圖

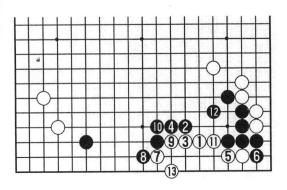

習題3 正解圖

習題3 解

正解圖：白1打入是強手，黑2飛攻，白3以下至13活棋。

習題3 變化圖

變化圖：黑若在2位鎮，白3、5出頭，至7，已沖出了黑封鎖。

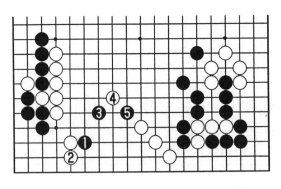

習題4 正解圖

習題4 解

正解圖：黑1靠，打入時機恰到好處，白2立，黑3、5輕巧脫險。

變化圖：白
2上扳，黑3、5
騰挪，白無良
策。

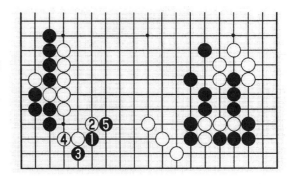

習題4　變化圖

習題 5 解

正解圖：黑
1是打入好點，
白2是攻防要
點，黑3以下活
棋，打入無疑成
功。

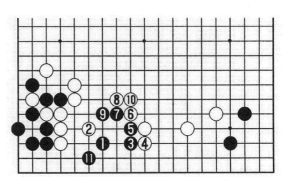

習題5　正解圖

變化圖：白
2若尖，黑3、5
手筋，至9黑渡
過。

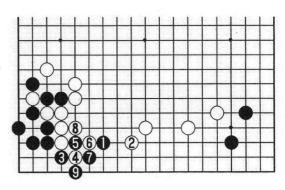

習題5　變化圖

習題 6 解

正解圖：白 1 先手利用後，白 3 點很犀利，黑 4 貼無奈，至 10 白便宜。

變化圖：黑 4 若貼，白 5 至 9 沖擊，黑 10 長，白 11 至 15 成劫，黑全盤很難找到白棋的劫材，此圖黑不利。

習題 6　正解圖

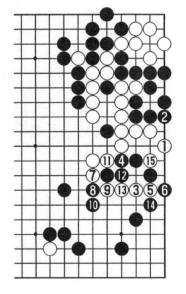

習題 6　變化圖

習題 7 解

正解圖：白
1 二路透，時機
絕好，黑 2、4
攻擊，白 7 騰
挪，至 13 已脫
出。

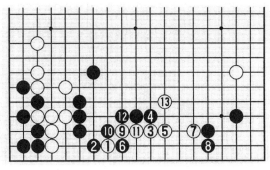

習題 7　正解圖

變化圖：黑
2 若壓，白 3 以
下至 11 渡過，
全局黑實空不
夠。

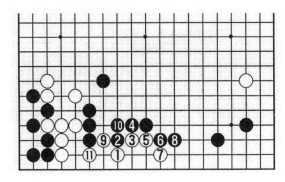

習題 7　變化圖

失敗圖 1：
白在 1 位打入不
好，黑 4 飛是要
點，以下攻防至
14，黑步調甚
佳，白不利自
明。

習題 7　失敗圖 1

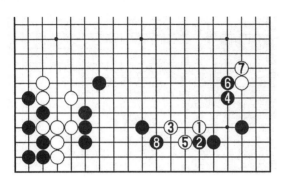

失敗圖2：
白1肩沖侵消，黑4飛，分斷白棋嚴厲。以下進行至黑8，白數子成為被告，無趣。

習題7　失敗圖2

圍棋故事

境界與平常心（下）

　　吳清源的一席話，真像給林海峰當頭潑了一盤涼涼爽爽的清水，林海峰的神智陡然清醒了許多，而且覺得腦海中靈光閃閃，智慮澄澈。

　　從小田原吳清源家中告辭出來，他輕輕鬆鬆地坐火車回東京，兩天後，又輕輕鬆鬆坐飛機上沖繩。一直到今天，林海峰再沒有為輸棋贏棋、患得患失而心煩意亂。

　　圍棋境界有技術境界與藝術境界之分。第一次問道，林海峰的收穫是在最高的技術境界方面，第二次則進入了最高的藝術境界，林海峰從「平常心」三字訣中得到一次精神的飛躍。

　　據《景德傳燈錄》卷八記馬祖道一（709～788）的話：「若欲直會其道，平常心是道，謂平常心無造作、無是非、無取捨、無斷常、無凡無聖。」

馬祖是禪宗六祖慧能的再傳，屬於南嶽派第一代弟子。「平常心是道」的話題便是他最先提出的，後來由他門下的南泉普願（748～834）更加發揮，再傳給第三代的趙州從念（778～897）。《無門關》記載了下面的故事：

「趙州向南泉問：如何是道？南泉云：平常心是道。州云：還可趣向否？泉云：疑問即乖。州云：不疑怎知是道？泉云：道不屬知，不屬不知。知是妄覺，不知是無記。若真達不疑之道，猶如太虛廓然調豁，豈可強是非也。州於言下頓悟。」

南泉和趙州師徒問答，幾乎與吳清源和林海峰的對話先後如出一轍。趙州和林海峰同是因為師父「平常心」三個字的啓發而得到「頓悟」，遙遙千載，足成佳話。

日本僧人早在唐代便到中國來學習佛教，到了南宋，他們開始將大批的禪宗語錄搬了回去，從此禪宗各派不但在日本大行其道，而且不斷發揚光大，一直到今天。「平常心」這三個字大概很早便在日本人的心中生了根，因此變成了日常語言的一部分。

第 4 課　高級攻擊戰術

　　攻擊需要計畫，需要構思，需要技巧，這一切的總和，就是攻擊戰術。攻擊分急攻和緩攻。攻擊的效果是判斷攻擊是否成功的標準。

例題 1

　　黑棋怎樣攻擊三個白子？

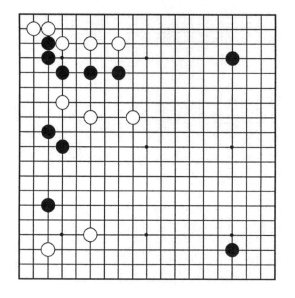

例題 1

　　正解圖：黑 1 碰是攻擊的好手，白 2 如扳，黑 3、5 飛分斷白棋，白棋已陷入了困境。

例1　正解圖

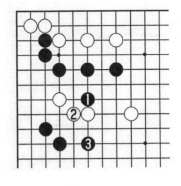

例1　變化圖

變化圖：白2如退，黑3跳，冷靜地觀察白棋的動向。

例題 2

黑△長，白棋該如何攻擊黑棋？

例題 2

正解圖：白1飛是先手，黑2併，白3靠是手筋，以下至7，黑數子被吃。

失敗圖：白1跳，手法不當，因白5落了後手，被黑6補後，白失去了攻擊機會。

例2　正解圖　　　　　例2　失敗圖

例題 3

白中央四子很弱，黑怎樣攻擊？

正解圖：黑1碰是攻擊中的靠壓戰術，黑5長後，白6必須長出，黑7至11布兵，白12、14治孤，黑15、17定形後，再於19、21發動第二輪攻擊。

例題 3

例 3　正解圖

例3 失敗圖

失敗圖：黑1、3攻擊過急，白4是攻防急所，以下至10後，黑棋反而陷入困境。

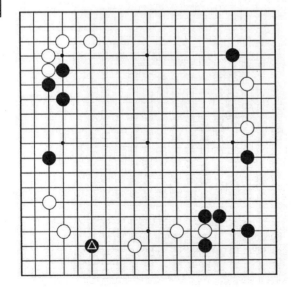

例題4

例題4

黑△一子，怎樣對白棋發動攻勢？

正解圖：黑
1 是奇手，白 2
夾，以下至 20
黑厚。黑 21 奪
白根據地。白
34、 36 得 少
利，黑 39、41
發動大的攻勢，
至 53，黑控制
全局。

變化圖：白
不能在 1 位打
吃，因黑 2、4
後，白不能在 a
位征死黑四子，所以白不能兩全。

失敗圖：黑不能在 1、3 位貪小利，白 2 以下棄子，至
10 白外面相當厚實，黑得不償失。

例 4　正解圖　　　㉞ ＝ ⑱　　㊱ ＝ △

例 4　變化圖

例 4　失敗圖

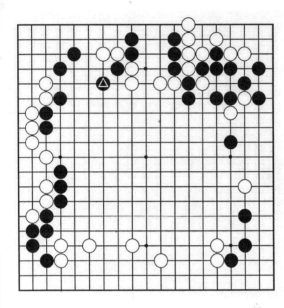

例題 5

例題 5

黑 **△** 尖，白好像四分五裂，其實白有攻擊妙手。

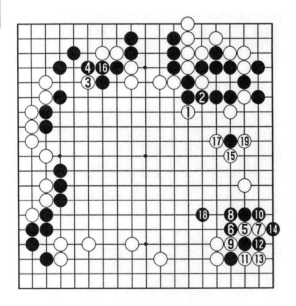

例5　正解圖

正解圖：白 1 靠，黑 2 應本手，白 3 黑 4 後，白 5 挖是聲東擊西的好手，黑 6、8 照應大局，白 11、13 先手取角後，白 15 是先手，黑 16 防征子，以下至 19，全局白優勢。

變化圖 1：黑很想走 1 位沖，但白 3、5 妙手連發，黑 6 若打，白 7 至 15，黑中計。

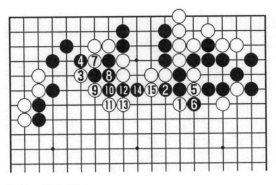

例 5 變化圖 1

變化圖 2：黑若在 3 位接，白 4 斷是先手，黑 5 接防征子，白 6 封，以下至 12，白已經很難輸掉此局。

例 5 變化圖 2

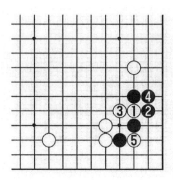

例5　變化圖3

變化圖3：黑2若在下邊打，白3退後，黑4接，白5又是銳利一擊，黑陷於困境。

例題 6

白△長，瞄著黑兩斷而治孤，黑怎樣有效而又嚴厲地攻擊？

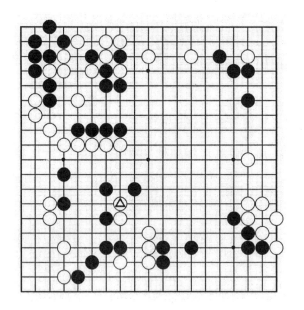

例題6

正解圖：黑 1 是緊湊有力的攻擊，白 6、8 試黑應手，黑 9 打，毫不退讓，白 10 至 20 形成滄海桑田的大轉換，局勢難分優劣。

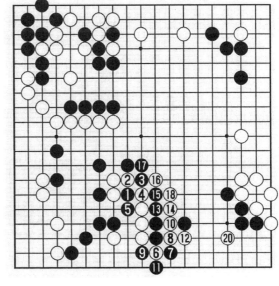

例6　正解圖　　　　　⓳＝⑥

失敗圖 1：白如在 4 位打，黑 5、7 後，白成假眼，明顯上當。

失敗圖 2：黑單 1 接太緩，白 2、4 後，黑 5 補，白 6 壓出，揚長而去，黑失敗。

例6　失敗圖 1

例6　失敗圖 2

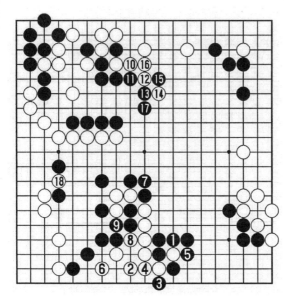

例6　變化圖

變化圖：黑如在 1 位打，白 2 以下做活。白先手在 10、12 行 棋 ， 至 18 挖，全局不相上下。

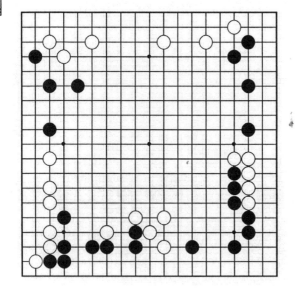

例題 7

例題 7

白怎樣對左邊的黑四子發動攻擊？

正解圖：白1黑2交換後，白3、5是攻擊手筋，黑6、8抵抗，以下至15，白收穫極大。

失敗圖：白5托不好，黑6、8抵抗，白9沖，以下至22止，白幾子差一氣被殺。

例7　正解圖

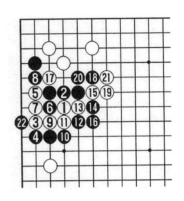

例7　失敗圖

例題 8

白△斷開了黑棋，黑怎樣攻殺這個子？

例題 8

例8　正解圖

正解圖：黑1打吃，白2逃，至6後，黑7挖，老謀深算，白8長，黑9打，以下至31，殺死白20幾個子，儘管白有多處雙打，但不可斬盡殺絕，全局黑勝勢。

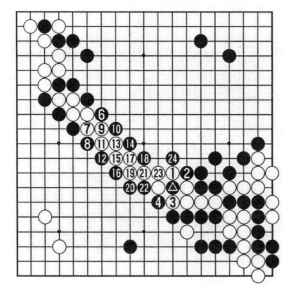

例8　失敗圖　　　　　⑤＝△

失敗圖：白1打更不好，黑2、4滾打後，黑6回手又征吃，以下至24，白全部被殺。

習題 1

黑❤點角，白怎樣把下邊的攻防聯繫一起思考？

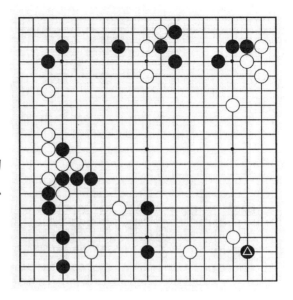

習題 1

習題 2

白△靠，想分斷黑棋，在此，黑不能退縮，怎樣迎接白棋的挑釁？

習題 2

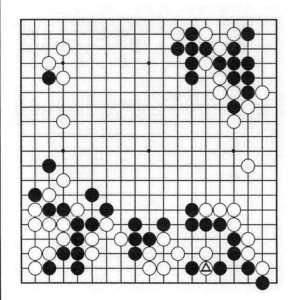

習題 3

習題 3

白△沖謀活，黑攻擊總要獲一些利益。

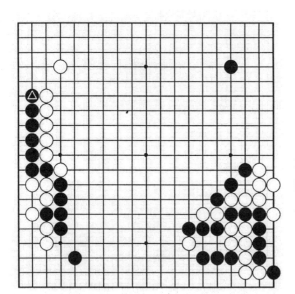

習題 4

習題 4

黑△爬，已是黎明前的黑暗，黑即將發動全局性的攻勢。

習題 5

中腹白棋是黑棋絕好的伏擊目標，如果直接攻擊，效果未必理想，怎樣從別的地方構思？

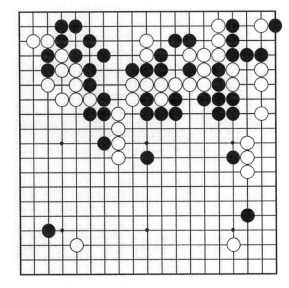

習題 5

習題 6

白△凌空大飛，侵消黑空。周圍黑棋很厚，怎樣攻擊？

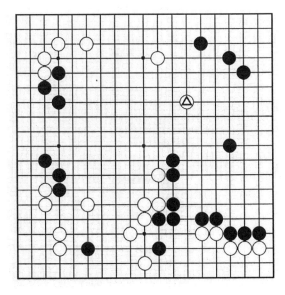

習題 6

習題 1 解

正解圖：白 3 扳正確，把黑往左邊逼，這樣 13、15 對黑有傷害。

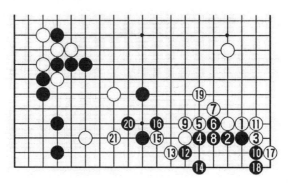

習題 1　正解圖

失敗圖：白 3、5 扳虎不妥，因白 13 要落後手，黑 14 搶佔了攻防要點。

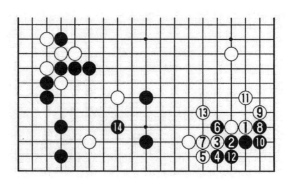

習題 1　失敗圖

習題 2 解

正解圖：黑 1 肯定
要把白分斷，白 10、12
反擊，以下攻防至 19
後，a、b 的攻擊點黑必
得其一。

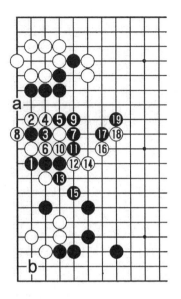

習題 2　正解圖

失敗圖：黑 1、3
雖聯絡，但白 6 後，黑
實地損失很大。

習題 2　失敗圖

習題3　正解圖

習題3　變化圖

習題3　失敗圖

習題 3 解

正解圖：黑1斷是攻擊下邊白棋的手筋，白2、4補活，黑5至9是戰利品。

變化圖：白若2位打，黑3開始殺棋，白10斷，黑11打做活，白棋被殺死了。

失敗圖：黑如果1、3直接動手殺棋，白8斷後，有10撲，12打的手段，黑成接不歸。

習題 4 解

正解圖：白
1 必須補角，黑
2 以後定形，黑
8 碰引征是絕妙
的攻擊手段。白
9 是苦心的一
手。黑 12 是第
二輪引征，以下
至 32 立，黑全
局實地領先。

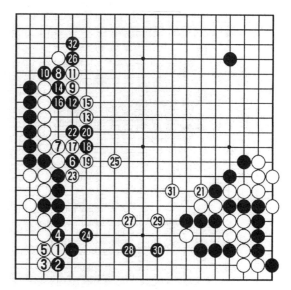

習題 4　正解圖

變化圖：白
棋很想走 1 位
長，黑 6 飛後、
白 7 靠，以下至
22 成劫殺，而
右下角黑有無數
劫材，白棋崩
潰。

習題 4　變化圖

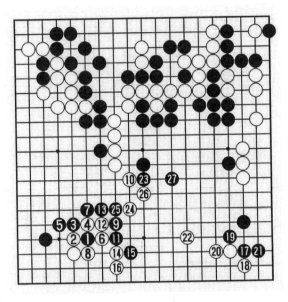

習題5　正解圖

習題 5 解

正解圖：黑1肩沖，白2、4反擊，黑5退冷靜，至9後，白10尖逃出，黑11壓迫白棋，以下至27跳，黑已取得了攻擊的效果。

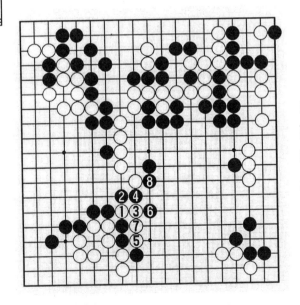

習題5　變化圖

變化圖：白1如切斷，將遭到黑2以下的反擊。被黑8封住是無法忍受的。

習題 6 解

正解圖：黑 1 搭，構想嚴厲。白 2 躲閃，黑 5、7 一氣呵成壓過來，氣魄宏大，至 15 飛白一子陷於絕境。

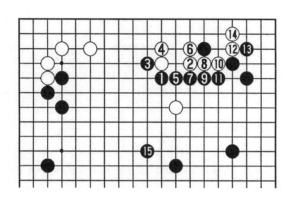

習題 6　正解圖

變化圖：白 2 扳正面應戰，黑 3 斷，至 5 壓，借助黑周圍的勢力，戰鬥起來黑有利。

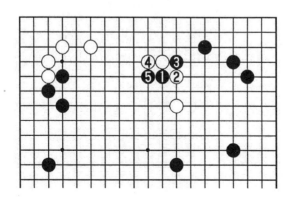

習題 6　變化圖

圍棋故事
客籍他鄉的力量（上）

在這裏先列上一串名字：吳清源、趙南哲、趙治勳、曹薰鉉、林海峰、王立誠、芮乃偉……

這是一串曾經並且仍在震動圍棋界的名字，然而將他們列在一起的原因並不是這一點，而是因為他們是一群身在異鄉的飄泊者。

為什麼他們能在眾多向異國朝拜的人群中脫穎而出？沒人能懷疑他們的天才，即使他們安土在鄉，也會成為傑出的人物。我們追尋他們的足跡，去探究這些輝煌成就背後宿命般的成因，以此共同體味那段歲月背後的苦辣酸甜。

有沒有注意到這群人的潛在聯繫呢？如果追尋他們的師承，很快就會整理出兩條線來：瀨越憲作——吳清源、林海峰、王立誠、芮乃偉、曹薰鉉；木谷實——趙南哲、趙治勳（其中，林海峰10歲東渡日本，先拜藤田梧郎為師，13歲時正式師從吳清源；王立誠本師從加納嘉德，20世紀80年代前戰績平平，後加入吳清源研究會，得益頗豐，已有師徒之實；芮乃偉更是已行過拜師大禮）。瀨越憲作和木谷實終生獻身圍棋事業，在封刀歸隱後仍沒有停止棋道的求索，立志培養優秀的衣缽傳人。

論成就，二人不相上下。木穀實更像是經院教育家，門徒受正統理論浸淫，棋路堂武，多為「鐵的勝員師」，雖後有武宮正樹以「宇宙派」獨創一路，仍難掩同門中「鐵腕」、「電子電腦」、「劊子手」、「美學大師」、「小林

流」身上刀刻般的木谷招牌；瀨越憲作弟子不多，但都是開山創流的宗匠，橋本宇太郎、吳清源、曹薰鉉各領時代風騷，曹薰鉉更是培養出了如今雄霸天下的李昌鎬，枝脈人丁雖不興旺，品質上卻不容稍讓。

更可貴的是，二位大師能開風氣之先，放眼於海外吸納人才，這也是異鄉客海外尋夢的先決條件。20世紀初，當時的日本圍棋已經遠遠將中國拋在後面，就連海內幾無敵手的顧水如也不過讓瀨越憲作禮節性地認定為四段，按理說，他們沒有理由關注中國圍棋，也沒有理由關注中國棋手。

《弈　勢》
應　瑒

或匡設無常，尋變應危，

寇動北壘，備在南麾，

中棋旣捷，四表自虧，

亞夫之智，耿弇之奇也；

或假道四布，周爰繁昌，

雲合星羅，侵逼郊場，

師弱衆寡。臨據孤亡，

披掃強禦，廣略土疆，

昆陽之威，官渡之方也。

第 5 課　高級纏繞戰術

　　纏繞戰術是圍棋中盤的一種作戰技巧。所謂纏繞，就是
對敵方數塊弱棋分別攻擊，達到攻其一而影響其餘之效果。
從這層意義上，聲東擊西、擊左顧右、借勁等手法與纏繞戰
術有很大聯繫。

例題 1

　　白△之子深入到黑的廣闊陣勢中來，也許黑棋會激怒
吧，請思考，黑怎樣靜下心來，慢慢出擊？

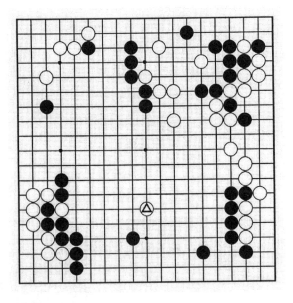

例題 1

正解圖：首先黑從 1 位分斷白棋聯絡，然後再從 3 位纏繞攻擊，白 10 補，黑 11 先手，白 12 逃，黑 19、25 再攻這塊孤棋。

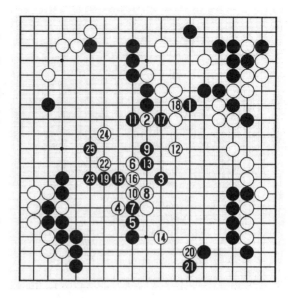

例1　正解圖

正解圖續：黑 27 飛是攻擊要點，白 28、32 極力騰挪，黑 33、35 猛攻不捨，以下至 55，白大龍憤怒而死。

例1　正解圖續

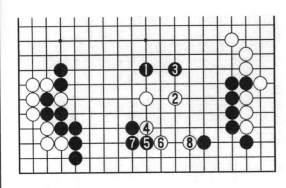

例1　失敗圖

失敗圖：很多人都會走1位鎮、白2跳後，再走4靠，以及6、8的騰挪，黑攻擊很難取得成效。

例題2

左邊三個黑⚫子已死，但有餘味；右邊六個白⚪子很弱，這正是黑構思纏繞攻擊的物件。

例題2

正解圖：黑1尖深藏不露的含蓄攻擊，白2逃，黑3碰是極其有威力的一發炮彈，白4必補，黑5扳愉快之極，白6不甘屈服，以下攻防至13是雙方必然應接。

例2　正解圖

正解圖續：白22補後，黑23劍鋒一轉直逼左邊，白36打，無可奈何，黑37長，成為黑頗為得意的轉換。

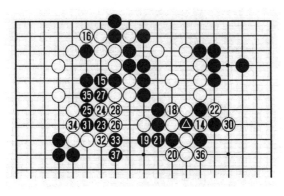

例2　正解圖續　　　❶❼ = ⊿　　❷❾ = ⑭

變化圖 1：白很想從 1、3 打出，但黑 4、6 做好準備工作後，黑 8 撲，以下至 18 形成雙打，白崩潰。

例 2　變化圖 1　　　　　　　　　　　⑪ ＝ ❽

變化圖 2：黑碰時，白很想走 1 位長，但黑 6 枷很厲害，白中間棋筋被吃。

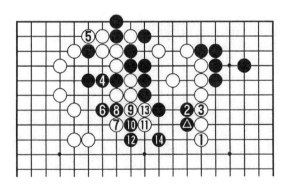

例 2　變化圖 2

例題 3

白△飛實地很大，為此，黑得到了珍貴的攻擊機會。

例題 3

正解圖：黑1、3是嚴厲的纏繞攻擊，白4刺是治孤手筋。黑5至9攻擊成厚壁後，再11揮戈南下，攻擊這塊白棋，至15分割後，黑掌握全局的主動權。

例3 正解圖

例3　失敗圖

失敗圖：黑3、5分斷太露骨，白6至10後，黑三子被吃，這樣攻擊有點操之過急。

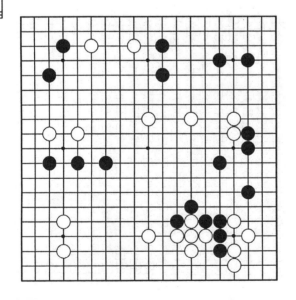

例題4

例題 4

白有三塊弱棋，黑怎樣實施纏繞攻擊？

正解圖：黑
1 是纏繞攻擊的
開始，白 2 飛，
黑 3、5 跨斷，
以下至 14，白
這塊獲得安定。
黑 15 擋開始攻
這塊棋，黑 19
靠嚴屬，白 20
至 26 忙於治
理，黑 33 回手
再攻擊這塊白
棋。

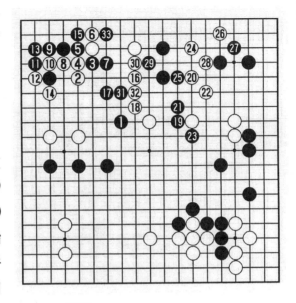

例4　正解圖

正解圖續：
黑 37 迎頭痛
擊，黑 45 嚴陣
以待！白 54 斷
時，黑 55 補劫
是杜絕禍根的好
手。白 58 以下
忙眼，至 83 白
認輸。因黑有 a
位立逼白 b 補
活，右上白棋做
眼很困難。

例4　正解圖續

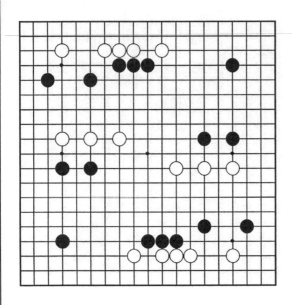

例題 5

例題 5

這是上下對稱棋形，黑先行，怎樣纏繞攻擊？

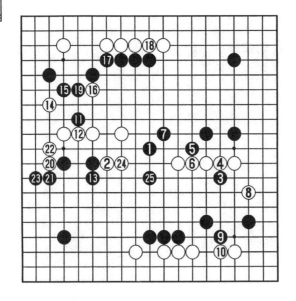

例 5　正解圖

正解圖：黑1佔據天元，是典型的纏繞戰術。白2靠，先治理這塊棋，黑3至7再攻這塊白棋。白8小飛求活，黑11、13再攻這塊，雙方攻防至25。

正解圖續：

白 26、28 治孤時，黑 29、31 搶佔角地。白 38 點角是為了實地上的平衡。黑 45 對白展開了毀滅性的攻擊。白 46 托是惟一的治孤手段，雙方攻防至 66。

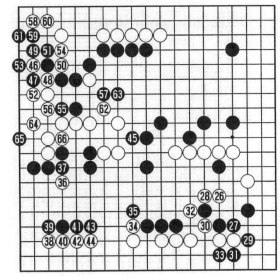

例5　正解圖續

正解圖續

1：黑 71 破眼，白 74 跳，開始苦苦求活之路，黑 77 攻，以下至 99，白大龍被殺。

例5　正解圖續 1

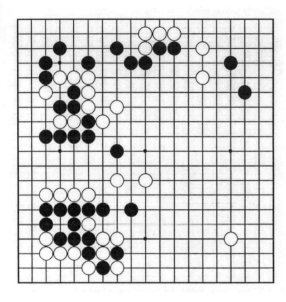

例題 6

例題 6

白上邊有兩塊孤棋，黑怎樣構思纏繞攻擊計畫？

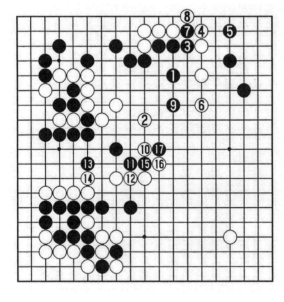

例6　正解圖

正解圖：黑1單跳好手。白2先逃這塊孤棋，黑3、5攻擊這塊白棋。黑9跳分斷。白10逃，黑11至17，白苦戰。

變化圖：黑
1 跳時，白 2 如
頂，雖然走好了
上邊薄棋，但黑
有 3 位飛的強
手，白危險。

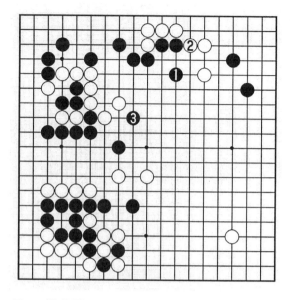

例 6　變化圖

例題 7

白△兩很
弱，黑怎樣攻
擊？

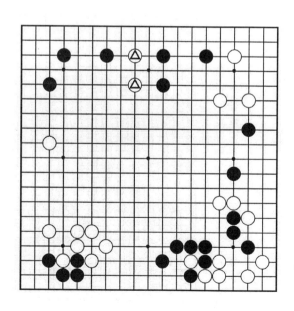

例題 7

正解圖：黑 1 進攻線路簡明，黑 5 時，白 6 必逃，黑 7、9 進入白的勢力範圍，至 21，保持攻擊姿態。

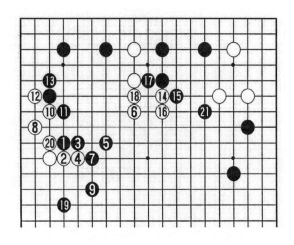

例 7　　正解圖

失敗圖：黑 1、3 攻擊，白 2、4 逃出後，黑無任何收穫。

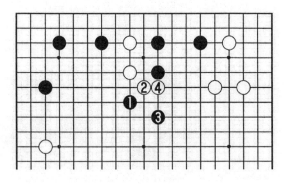

例 7　　失敗圖

習題 1

上邊白有兩塊弱棋，黑怎樣攻擊？

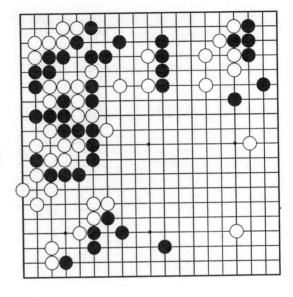

習題 1

習題 2

黑棋怎樣引蛇出洞，進行纏繞攻擊？

習題 2

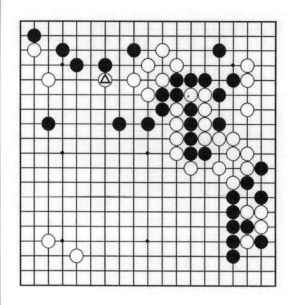

習題 3

習題 3

白△靠治
理孤棋,黑怎樣
纏繞攻擊?

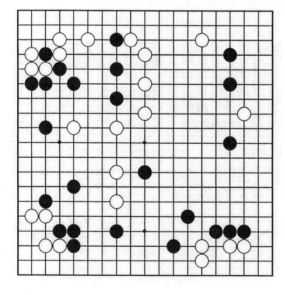

習題 4

習題 4

白中間聯絡
不全,黑怎樣分
斷攻擊?

習題 5

白中間四子
很弱，黑怎樣實
施攻擊計畫，使
白顧此失彼？

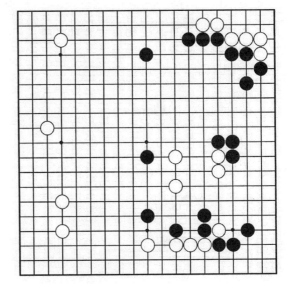

習題 5

習題 1 解

正解圖：黑 1 刺後，黑 3 飛是攻擊好手，以下至 9，白
苦戰。

習題 1　正解圖

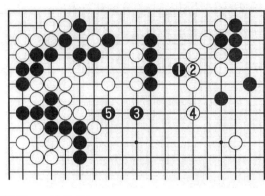

變化圖：黑3時，白4如跳，黑5點，這塊白棋被殺。

習題1　變化圖

習題 2 解

正解圖：黑1拐，以靜待動，白2如破空，黑3放手攻擊，以下至7後，白有兩塊孤棋要處理，十分被動。

習題2　正解圖

失敗圖：黑1先攻，白2爬後，再於4位尖，黑5吃淨
這個白子，但變化至14後，白棋在中腹有安定的根基。

習題2　失敗圖

習題3 解

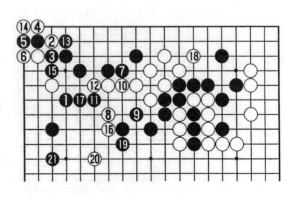

正解圖：黑
1飛封，白2忙
活，黑7、9再
攻擊這塊白棋，
以下至21白角
被殺。

習題3　正解圖

失敗圖：黑 1 虎，正中白下懷。白 10、12 出頭，黑 13 長本手，白 14 扳角，黑一無所獲。

習題 3　失敗圖

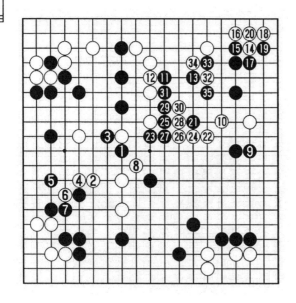

習題 4　正解圖

習題 4 解

正解圖：黑 1 靠，沖擊白弱點。白 2 逃，以下至 8 後，黑 9 再攻擊這個白子，黑 21、23 是極好的手法，至 35 止，白左右孤棋相繼告急。

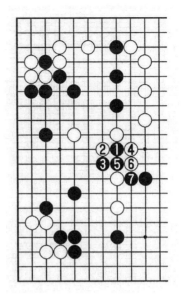

變化圖1：白2
扳，黑3連扳，以下
至7，白被分斷。

習題4　變化圖1

變化圖2：白如
在2位扳，黑3連
扳，以下至11，白
仍被打劫斷。

習題4　變化圖2

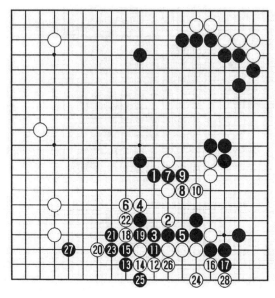

習題 5　正解圖

習題 5 解

正解圖：黑 1 是嚴厲的攻擊，白 2 極力騰挪，至 6 長後，黑 11、13 實施第二輪攻擊，白 20 是脫險的好手，黑 21、23 出頭，白 28 是苦心的一手。

正解圖續：黑 29 打，毫不退讓，白 30 打開劫。雙方戰鬥至 51，全局無疑黑成功。

習題 5　正解圖續　　　㉞ = △　　㊶ = ㉛

變化圖：白
1 如消劫，黑 2
封鎖，白 3 至 7
鬧不出名堂，黑
8 好手。另黑還
有 a 位扳的手
段。

習題 5　變化圖

圍棋故事

客籍他鄉的力量（中）

　　但是，瀨越先生超越放達的眼光並沒有放過吳清源的出現。這個稀世天才的橫空出世，讓瀨越躁動不已，從吳的棋中瀨越似乎已經看到了一個輝煌燦爛的未來。吳清源終於被送到了日本，瀨越知道教育這樣的天才不能繩之以規，應讓他無羈自流、自由享受圍棋的樂趣。不難想像，如果沒有瀨越的開明教育，圍棋界也就不會有以新佈局獨步當時，以「21 世紀」的圍棋啓迪後進的吳清源了。

　　相較於瀨越憲作的小本經營，木谷實的木谷道場可是恢宏大氣得多了，從 20 世紀 40 年代末到 70 年代初，木谷道場就像夢工廠一樣批量生產一顆顆棋壇巨星。由於有這樣顯赫的業績，人才趨之若鶩，木谷實完全不必像瀨越那樣費力地到處去嗅天才的蹤跡，也正因為如此，他錯過了另一位可以給木谷門錦上添花的天才──曹薰鉉。

　　當時曹薰鉉的父親已經和木谷實聯繫好了，木谷實也很欣賞九歲就已獲得韓國初段的曹薰鉉。可是不曾想隱退已久的瀨越先生熱情高漲地將曹薰鉉截走了。以後曹薰鉉常到木谷道場串門，木谷實每每用奇怪的眼神打量他。

　　有時候對日本人的所作所為感到難以理解，一方面認為自己是亞洲最優秀的民族，一方面又勇於接納外來的優秀文化和優秀人才。可以設想的是，如果在日本發現了某個領域裏具有超常天分的孩子，我們中國的伯樂能這樣費盡千辛萬苦地去弄來嗎？其實，中國人骨子裏的民族性也許比日本人還要純粹，別人的孩子優秀是別人的事，外姓人終究是外姓人，這是大多數中國人會做出的選擇。

　　總體說來，日本人對勝利者是寬容的。現在他們更願意把吳清源、趙治勳看成自己人，這是他們的權力，也是他們的悲哀，他們的寬容掩飾了被征服的事實。

《左傳‧襄公二十五年》

左丘明

　　衛獻公自夷儀使與甯喜言，甯喜許之。大叔文子聞之曰：「……今甯子視君不如弈棋，其何以免乎？弈者舉棋不定，不勝其耦，而況置君而弗定乎？必不免矣……」

第 6 課　高級反擊戰術

對方挑戰時，不能總是老實挨打，要抓住機會，進行反擊，這樣才能從氣勢上壓倒對手。

例題 1

白△打入，黑怎樣反擊？

例題 1

正解圖：黑1跳出反擊，白2尖，黑3飛攻。

例 1　正解圖

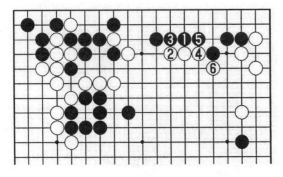

失敗圖：黑1托渡，消極。白2長，黑3接，以下至白6扳成為厚勢，白已成勝勢。

例1　失敗圖

例題 2

左方和下邊一帶是白的領地，只要求得治孤之形，就能夠輕鬆愉快處理孤棋。

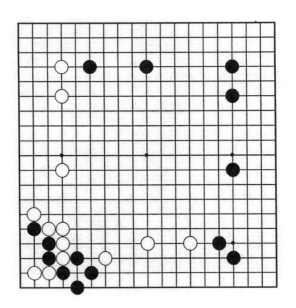

例題 2

正解圖：黑走 1 位是追求效率的活棋，白 2 如壓，以下變化至 5，黑活得非常舒服。

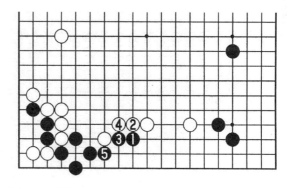

例 2　正解圖

變化圖：白 2 如擋下反擊、黑 3、5 之後，再於 7 位靠是手筋，以下至 10，黑是輕鬆之形。

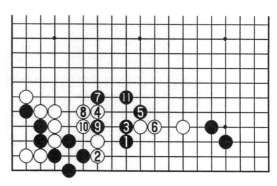

例 2　變化圖

失敗圖：黑 1 在二路線上爬，多少有些難受，這種構思太沉重了。

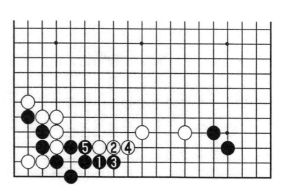

例 2　失敗圖

例題 3

黑△想謀求便宜，這對今後的戰鬥是有幫助的，白如何抓住時機反擊？

例題 3

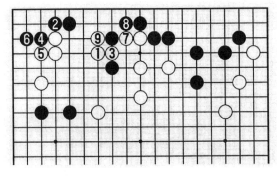

例3　正解圖

正解圖：白1刺反擊敏感，黑2爬對抗，白3沖，雙方變化至 9，形成轉換，勢成必然。

變化圖：黑
2如接，白3靠
下是好棋，黑4
扳，白5長是先
手，白7斷，吃
一子成功。

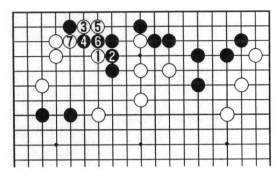

例3 變化圖

例題 4

白△靠出逃孤，黑怎樣反擊？

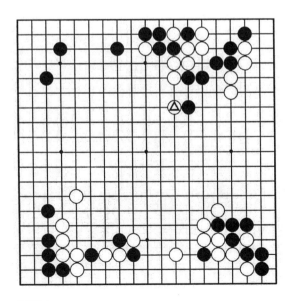

例題 4

正解圖：黑 1、3 是反擊好手，白 4 接，黑 5 斷，以下至白 14 做活，黑 15 跳，控制中原。

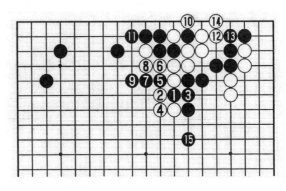

例 4　正解圖

失敗圖：黑 1、3 扳粘防守，被白爭到 4 位的好點，白兩邊都走到，黑棋顯然失敗。

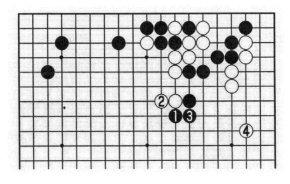

圖 4　失敗圖

例題 5

黑⚫立下猛攻白棋，白有反擊的絕妙手段。

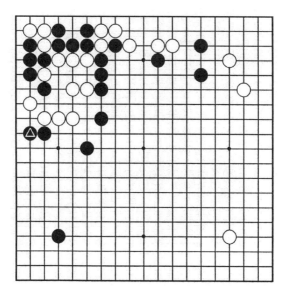

例題 5

正解圖：白
1 是妙手，黑 2
打無可奈何，白
3 搭出頭，黑 4
補，白 7、9 揚
長而去，黑失去
了攻擊的目標。

例 5　正解圖

變化圖：黑4若長，白隨時可在5位做劫，白棋有這個劫做籌碼，處理這塊棋就輕鬆多了。

例5　變化圖

失敗圖：白1扳時，黑2強殺，白3接是先手，以下至13，黑幾子反而被吃，黑失敗。

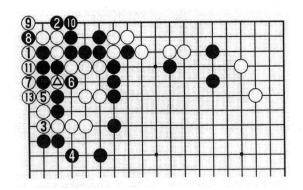

圖5　失敗圖　　　　　　　　　　⑫＝△

例題 6

白△飛攻，氣勢洶洶，黑怎樣反擊？

例題 6

正解圖：黑1點，反擊打中要害，白2貼，黑3跨，以下至變化至13，白棋受到生存威脅。

例6　正解圖

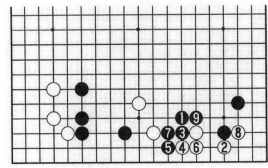

變化圖：白2托騰挪，黑3沖，切斷白棋，以下至9，黑好。

例6 變化圖

例題7

黑▲刺，謀求便宜，白怎樣反擊？

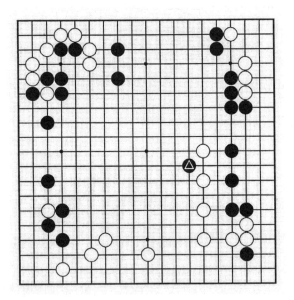

例題7

正解圖：白
1、3 是反擊好
手。黑4是煞費
苦心的一手。白
13 以下破黑空
是靈活的態度，
至 17，白反擊
成功。

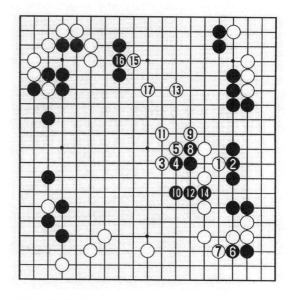

例7　正解圖

變化圖：白 1 接，一味攻擊中腹黑棋，黑 2、4 反擊，
以下至 8 後，白不僅沒有收穫，反而暴露了缺點。

例7　變化圖

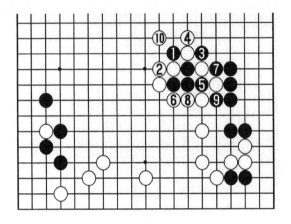

例7　失敗圖

失敗圖：黑1、3的下法不好，以下變化至10，讓白棋完整無損地圍成下邊大空，則黑方必敗無疑。

例題 8

黑▲飛攻，棋形很薄，白怎樣反擊？

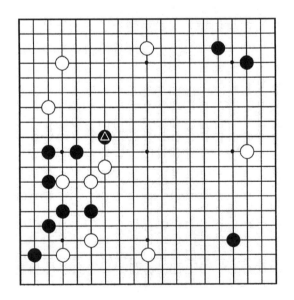

例題 8

正解圖：白1至5 是製造反擊的伏筆。白7 扳策動，至13 後，黑若 a 打、白 b 打，黑棋崩潰。

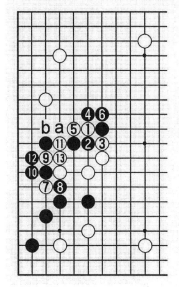

例8　正解圖

失敗圖：白1 逃麻木，黑 2 以下製造厚勢，今後可以放手攻擊。

例8　失敗圖

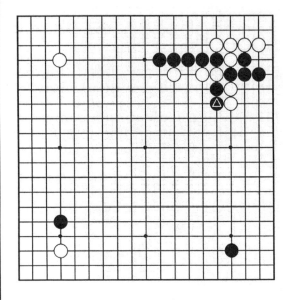

習題 1

習題 1

黑 ▲ 壓出作戰，白應如何反擊？

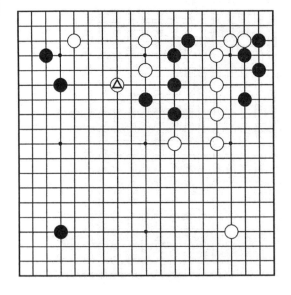

習題 2

習題 2

白 ⊘ 飛追求效率，但棋形不正，黑怎樣反擊？

習題 3

白△鎮，
想走暢自己的弱
棋，黑如何反
擊？

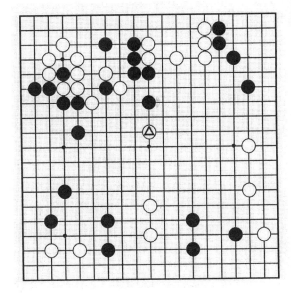

習題 3

習題 4

白△靠，
想創造外勢，攻
擊中間黑棋，黑
怎樣針鋒相對地
反擊？

習題 4

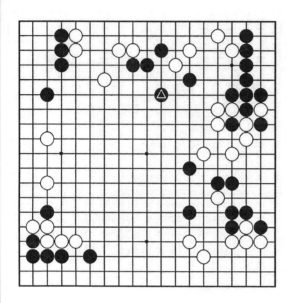

習題 5

習題 5

黑❷飛攻，攻勢兇狠，白反擊的手筋在哪裡？

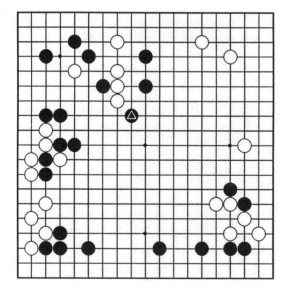

習題 6

習題 6

黑❷飛攻，白幾子好像被動，其實有反擊的手筋。

習題 7

白△尖頂，黑不能一味屈服，黑怎樣構思反擊方案？

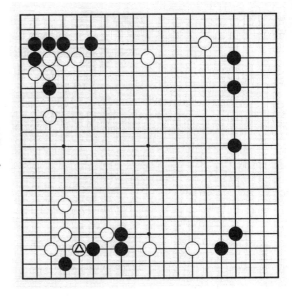

習題 7

習題 8

黑△引征，白怎樣反擊？

習題 8

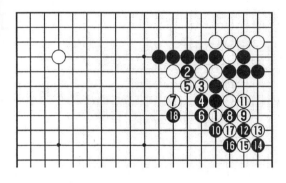

習題 1　正解圖

習題 1 解

正解圖：白 1 扳是必死的反擊，黑 2、4 強手，雙方變化至 18。

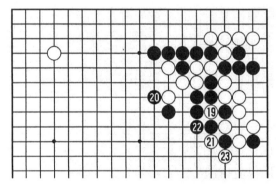

習題 1　正解圖續

正解圖續：白 19 提劫，黑 20 扳，白 21、23 開花，形成兩分的轉換。

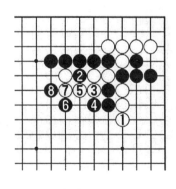

習題 1　失敗圖

失敗圖：白 1 若長，黑 2、4 後，黑有 6 位枷的手段，白幾子被吃，自然以失敗告終。

習題 2 解

正解圖：黑 1 尖沖是銳利的反擊，白 2 托騰挪，黑 3 擋，以下至白 8 形成轉換，黑有利。

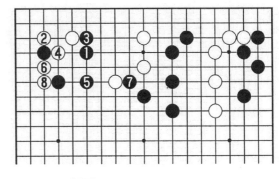

習題 2　正解圖

變化圖：白 2 若爬，黑 3 跳，沖擊到白的內臟，白棋已無好棋可下。

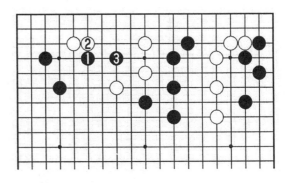

習題 2　變化圖

習題 3 解

正解圖：黑 3 是絕妙的反擊，至 11 後，再於 13 攻，一舉奪回戰鬥的主動權。

習題 3　正解圖

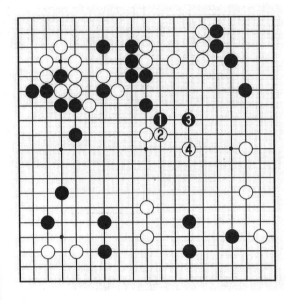

習題3 失敗圖

失敗圖：黑1、3逃跑，白2、4追擊，中腹白棋自然變厚，下邊的兩子就不用為安危擔心了。

習題4解

正解圖：黑1、3扳出反擊，十分嚴厲，白2、4被迫應戰，黑7至13次序嚴密，白14、16是想留點餘味，以下黑先手吃住白五子，再29飛，白全局十分被動。

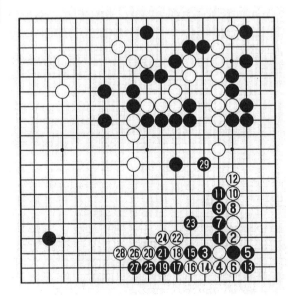

習題4 正解圖

失敗圖：黑
1 下扳軟弱，白
2 退，以下變化
至 8 後，完全按
照白的預想進
行，白 10 發動
猛攻，黑陷於困
境。

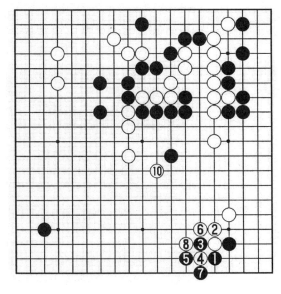

習題 4　失敗圖　　　　　　　❾ = ④

習題 5 解

正解圖：白 1、3 是漂亮的反擊手筋，黑 4 沖，白 5
擠，以下至 7，白獲得實地而安定。

習題 5　正解圖

變化圖：黑6若接，白7斷是先手，黑8退，白9吃住兩吃，瓦解了黑的攻勢。

習題5　變化圖

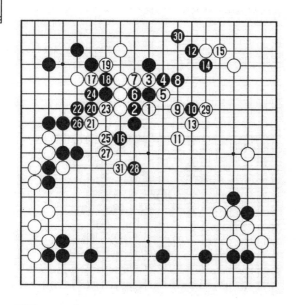

習題6　正解圖

習題 6 解

正解圖：白1、3 是出色的反擊手段，至白9黑已被分斷，黑16尖，白17以下棄子整形，至31白牢牢控制局勢。

失敗圖：白
1、3是最笨的
著法，黑2、4
長在前面，白仍
在黑的威脅之
下。另白走 a，
黑 b，白 c，黑 d
尖，白也不好。

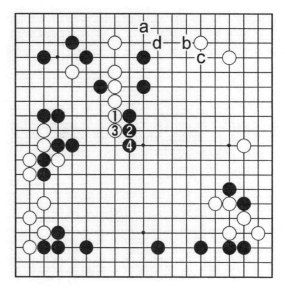

習題6　失敗圖

習題 7 解

正解圖：黑 1 飛鎮反擊，白 2 沖，以下至 12，黑成厚
勢。

習題 7　正解圖

習題 7　失敗圖

失敗圖：黑1隨手應，白2以下攻擊，黑十分被動。

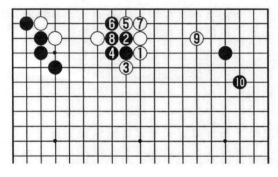

習題 8　正解圖

習題 8 解

正解圖：白1貼起反擊，黑2攔下，以下至黑10。

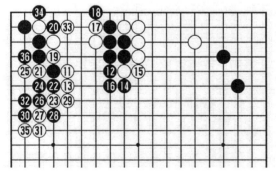

習題 8　正解圖續

正解圖續：白11靠出很嚴厲，以後白21打吃，利用棄子先手封住黑棋，局面白優勢歷然。

圍棋故事

客籍他鄉的力量（下）

異鄉客在海外總是要吃苦的，修業的艱苦倒在其次，最難捱的就是那摧肝斷腸的鄉愁。

吳清源 14 歲赴日，嚴格地說還是孩子，但他的身邊還有母親和哥哥，相較之下，曹薰鉉就顯得形單影隻了，10歲即東渡日本，在瀨越家門每天擦洗走廊，瀨越老先生怕他孤獨，買了一條叫「辯慶」的獵狗陪著他出早操。在日本修業的幾年時光裏，曹薰鉉幾乎忘掉了母語，以至於在他 13歲入段那年父親趕到日本來看他時，他只會抱著父親哭，卻半晌說不出一句像樣的問候話來。

吳清源和曹薰鉉雖然各自經歷了少小離家的痛苦，但由於授業恩師瀨越憲作為人豁達，育徒時既嚴屬又人性化，注意門徒包括生活方面的各種細節，所以他們的成績既有修業的收穫，又有健全的人格。

相較之下，趙治勳的童年則充滿了灰暗和壓抑，他曾以一種埋怨的口氣談到他的父親：

「我始終覺得我的父親太毒，忍心將親生骨肉送往異域遭受那樣的苦。換個立場我絕不會這麼做，寧可放棄孩子將來的成就，也在所不惜……」

成年後的趙治勳很長一段時間不能熄燈睡覺。小時候的一段經歷成為久久壓抑的夢魘揮之不去：木谷門下的師兄弟們一晚用被子蒙住睡夢中的趙治勳毆打了一頓。陷於童年恐懼中的趙治勳情緒嚴重紊亂，一度說話都磕巴。逐年逐日在

恐懼與敵意中生活的趙治勳漸把對父母的渴望轉變成一種「恨」，而這種恨又驅使趙治勳成為「一輸棋就陷入絕望」的超級勝負師。

這群人都是罕見的天才，如果讓他們本土樂業，一樣會成為傑出的人物，但背井離鄉顯然更能激發他們的潛能，生活的壓力、背水一戰的賭博，甚至還有難耐的孤獨，這些都能讓他們安下心來面對圍棋這門本來就是靜極了的藝術。

《棋》
歐陽炯

棋理還將道理通，

爭饒先手卻由衷。

古今重到今人愛，

萬局都無一局同。

靜算山川千里近，

閒銷日月兩輪空。

誠知此道剛難進，

況是平生不著功。

第7課　高級柔軟戰術

所謂柔軟戰術，其要義是避其鋒芒，講究以柔克剛、剛柔相濟的策略，守棋形要有彈性，治孤要靈活、輕巧。

例題 1

右邊黑模樣若變成實地，白則是毫無希望的棋。白肯定要侵消那裏的模樣，哪一點才恰到好處呢？

例題 1

例1　正解圖

正解圖：白1侵消，黑2被迫應對，白3是要點，黑4扳斷時，白5肩沖靈活，以下至9白突圍。

例1　變化圖

變化圖：黑4扳時，白5若斷，黑6接，白無法在a位征死黑子，白兩子走重。

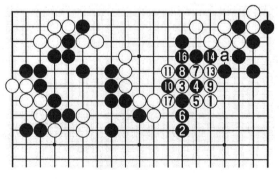

例1　失敗圖　　⑫＝❹　　⑮＝③

失敗圖：黑2跳反擊，白3、5逆襲，以下至白11打開劫，雙方變化至17後，由於白有a位斷的大劫材，此劫黑凶多吉少。

例題 2

　　白⊙托是按定石的進行，黑是走 a 位強硬地扳，還是走 b 位柔軟地打？

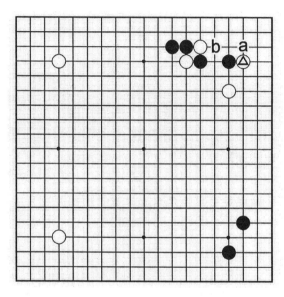

例題 2

　　正解圖：黑 1 打，杜絕禍根是正著。白 2 長得角，大致兩分。

例 2　正解圖

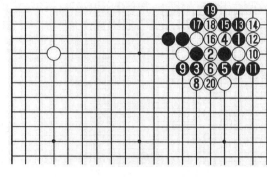

失敗圖：黑若在 1 位與白爭角地，白 2 以下策動陰謀，至 20 黑崩潰。

例 3　失敗圖

例題 3

黑△刺是很厲害的一招，白怎樣防守？

例題 3

正解圖：白3擋是「剛」，白5退則是「柔」，以下至11，雙方可行。

例3　正解圖

失敗圖：白1若強硬地擋，黑2斷，以下對殺至8，白棋失敗。

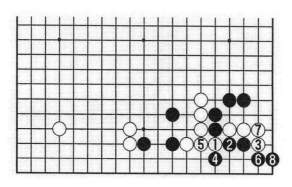

例3　失敗圖

例題 4

黑△夾擊，白一子怎樣跑？

例題 4

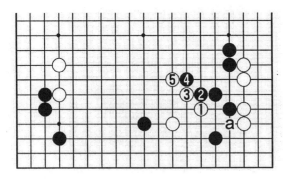

例 4 　正解圖

正解圖：白1是輕巧之著，黑2壓，白3、5連扳，以柔克剛，黑有 a 的缺陷，活動並不自由。

變化圖：黑2擋，白3壓，黑4占角，白5整形，緩和了攻擊，白治孤獲得成功。

例4　變化圖

失敗圖：白1跳笨！黑2鎮絕好，白3壓，幫黑圍空，今後白不管怎樣走，都要累及左邊的白棋。

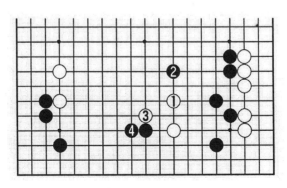

例4　失敗圖

例題 5

　　黑△刺，試問白棋接不接？這是一個看輕看重的問題。

例題 5

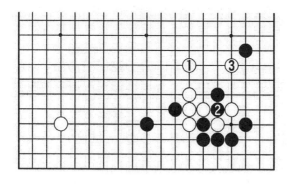

例 5　正解圖

　　正解圖：白 1 跳，著眼於中央廣闊的方向。黑 2 硬著頭皮斷，白 3 尖沖，形成騰挪之形。

失敗圖：白
1接，把棋走
重。黑2是形的
好點，白3跳，
黑4追擊，黑在
外勢和速度上都
佔優勢。

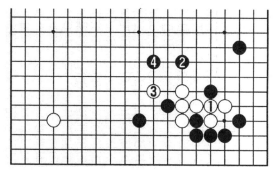

例5　失敗圖

例題 6

黑⚫點入，利用厚味對白棋進行沖擊，白如何解決這裏的危機？

例題 6

正解圖：白1尖是柔軟的好手，黑3拐下不可省，這與白方眼位有關，以下至5順利聯絡。

例6　正解圖

失敗圖：白1壓是惡手，黑2順勢往裏長，以下a、b兩點，黑必得其一，白棋整體動搖了。

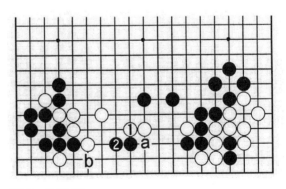

例6　失敗圖

例題 7

黑❹頂，下一步是想在 a 位跳，白怎樣阻止黑計畫的成功？

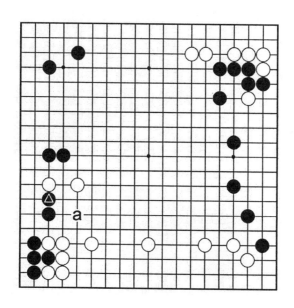

例題 7

正解圖：白 1 扳是輕靈之手，黑 2 擋，白 3 虎是柔軟戰術，白不在乎黑 4 斷，以下至 9，白擁有廣闊的局面。

例 7　正解圖

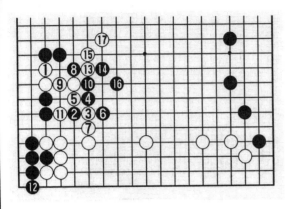

例7 變化圖

變化圖：白1橫頂有些重苦，黑8手筋，白9屈服，以下至17尖，白前途多難。

例題 8

白△斷製造糾紛，黑若應對不當，就會陷於被動局面，黑怎樣柔軟處理？

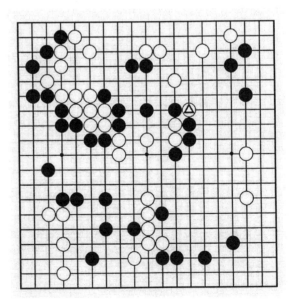

例題 8

正解圖：黑 1、3 是巧妙的柔軟手法，白 4、6 抵抗，以下至白 14 殺死三個黑子，但黑 15 飛攻嚴屬，白 16 跳，黑 17、19 切斷，白兩塊孤棋，總要死一塊。

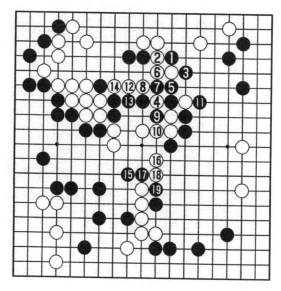

例 8　正解圖

變化圖：白若在 4 位頂，黑 5 至 11 做好準備工作後，再 13、15 圍殲白三子，白負。

例 8　變化圖

⑫ = ❼

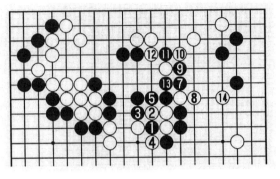

例8　失敗圖　　　　　　　　　　　⑥＝❶

失敗圖：黑1後，黑在7位打，手法生硬，白8長，以下至14跳，顯然是黑苦形。

例題 9

黑△夾是嚴厲的一擊，但白有巧妙的柔軟手法閃過。

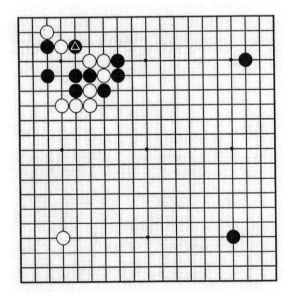

例題 9

正解圖：白 1 跳是意想不到的柔軟戰術，黑 2、4 打粘，白 5 接，以下至 7，白成功。

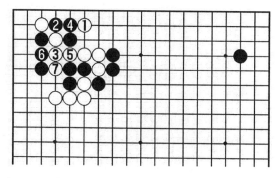

例 9　正解圖

變化圖：黑 4 若接，白 5 斷打，雙方交戰至 17，大致兩分。

例 9　變化圖

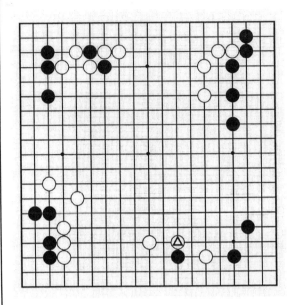

習題 1

習題 1

白△壓，黑怎樣引而不發地採取柔軟戰術？

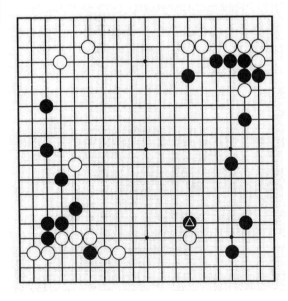

習題 2

習題 2

黑△壓是強手，白怎樣以靜待動地採取柔軟戰術？

習題 3

黑 ⬤ 扳，
白怎樣捨小就大
地採用柔軟戰
術？

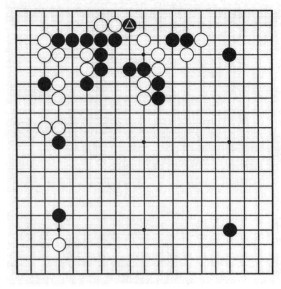

習題 3

習題 4

下邊的幾個
白子很孤單，白
怎樣採取剛柔相
濟的策略？

習題 4

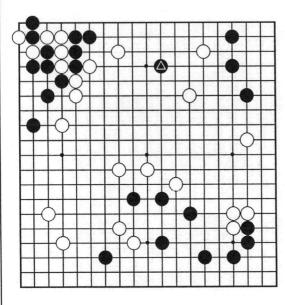

習題 5

習題 5

　白模樣很大，也很空虛，當黑△入侵時，白怎樣採取軟硬兼施的策略？

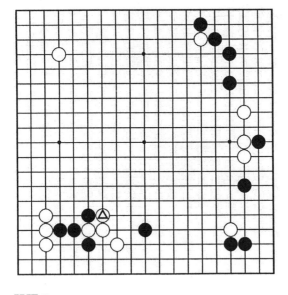

習題 6

習題 6

　白△拐，似鬆實緊，黑怎樣擺脫白的攻擊？

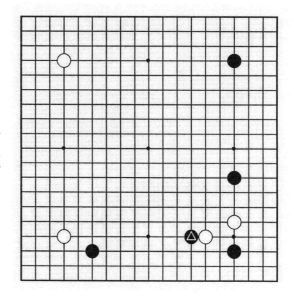

習題 7

黑⊿碰是步怪招，白怎樣靈活地柔軟處理？

習題 7

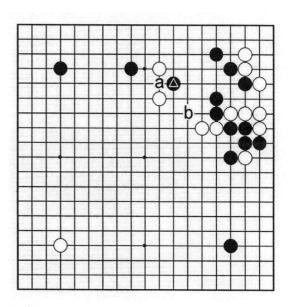

習題 8

黑⊿刺，是想白 a 接，黑 b 出頭，白怎樣針鋒相對？

習題 8

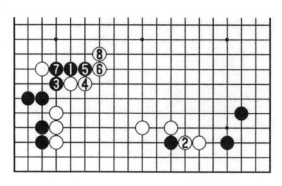

習題1 正解圖

習題 1 解

正解圖：黑1靠是高級柔軟戰術，白2頂，黑3扳，至白8長為兩分。

習題1 變化圖

⑩ = △

變化圖：白2若退，黑3挖，採取強而有力的行動，白4打，以下至黑11打，黑征子有利。

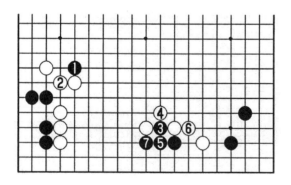

習題1 失敗圖

失敗圖：白4若在上邊打，黑5、7後，黑可輕鬆做活，而白的外勢不厚，故白失敗。

習題 2 解

正解圖：白1長是平凡的柔軟好手，黑2扳，白3至9整形。黑10拐，白11以下至21跳，黑右邊形勢頓時縮小。

習題2　正解圖

變化圖：黑2、4如守自己的模樣，白5、7連扳有力，至9後，有白a、黑b、白c、黑d、白e斷的手段。

習題2　變化圖

失敗圖：白1扳，黑2反扳，白5接時，黑6斷，以下至10後，戰鬥黑有利，黑還有a位點的手段，白不好。

習題2　失敗圖

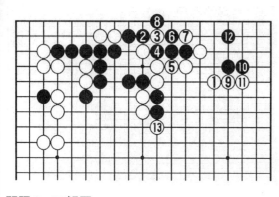

習題3 正解圖

習題3 解

正解圖：白1飛是以柔克剛的第一步，黑2至8活動，白9至13發動攻勢。

習題3 變化圖

變化圖：黑2、4救角一子，白5、7後，黑大龍要為生存而費心。

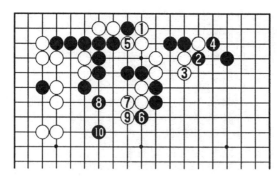

習題3 失敗圖

失敗圖：白1單夾，黑有可能走2、4的強手，角上收益很大，白5攻，黑8、10出逃。

習題 4 解

正解圖：白 1 飛，引誘黑 2、4 沖斷，然後白 5 壓，是一種高級柔軟戰術，黑 6 挖發力，白 11 打，四兩撥千斤，以下變化至 20，無疑白成功。

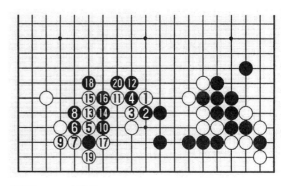

習題 4　正解圖

變化圖：黑若在 1 位扳，白 2 長，以下至 7 後，白 8 斷，雙方戰鬥至 14，外勢白由弱變強。

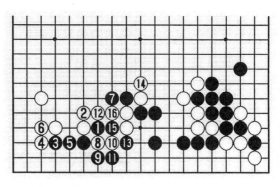

習題 4　變化圖

失敗圖：白 1 尖頂後，再於 3 位跳，這種走法，白缺乏妙味，黑 4 大跳後，黑下邊的厚勢將發揮作用。

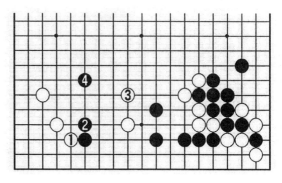

習題 4　失敗圖

習題 5 解

正解圖：白 1 封，黑 2 潛入時，白 3、5 柔軟地封鎖，黑 6 便宜後，當黑 8 穿象眼時，白 9 尖，毫不退讓，黑 10 沖下，白 11 攻，雙方變化至 31，白棋一舉確立勝勢。

習題 5　正解圖

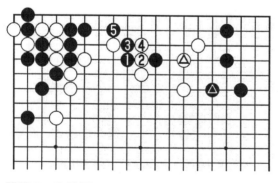

失敗圖：白 2、4 沖太軟弱，黑 5 扳過後，黑 ▲ 與白 ▲ 交換黑便宜。

習題 5　失敗圖

習題 6 解

正解圖：黑
1、3 是相當韌
性的柔軟著法，
白 4 挖強攻，黑
9、11 提一子而
突圍，至 21 雙
方可下。

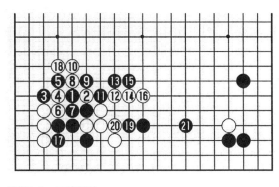

習題 6　正解圖

失敗圖：黑
1 長不好，白 2
點方，白 4、6
攻擊，黑十分被
動。

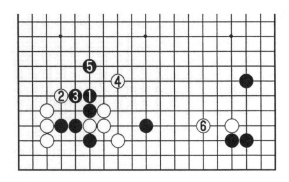

習題 6　失敗圖

變化圖：白
1 扳被利，黑 2
以下整形出頭，
黑 8 後，9、10
兩點必得其一，
白方攻擊失敗。

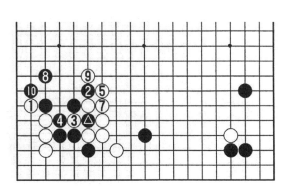

習題 6　變化圖　　　　　　❻ = △

圍棋出藍秘譜——從業餘三段到業餘四段的躍進

習題7 正解圖

習題7 變化圖

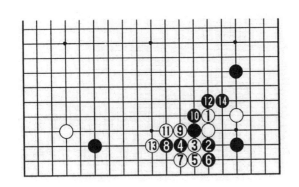

習題7 失敗圖

習題7解

正解圖：白1、3是形的要點，黑4分斷時，白5靠柔軟處理，以下至15，白是可下之形。

變化圖：黑1打，白2、4渡過，以下至9，也是互不吃虧的變化。

失敗圖：白1長不好，黑4、6嚴厲，即使白13吃兩子，黑14長後，白三子被吃。

習題 8 解

正解圖：白 1 虛跳是柔軟的封鎖手段，黑 8 沖，白 9 反沖，以下變化至 19，白好。

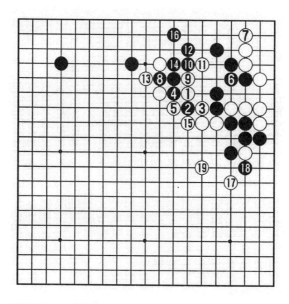

習題 8　正解圖

變化圖：黑 1 打，白 2 必接，黑 3、5 抵抗，白 14 挖是妙手，至 22 打黑失敗。

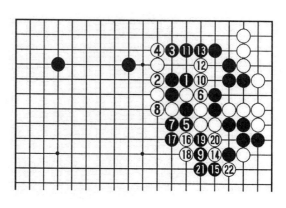

習題 8　變化圖

圍棋故事

撈魚與參禪

木谷先生的唯一樂趣是「釣魚」。只要有暇，先生就會拎著漁網，帶著弟子去近處的小河。只要先生對趙南哲說：「趙君，今天天氣好，一起去撈魚吧。」趙南哲就會帶著投網和抄網，自行車後座上馱好師母準備的飯盒，浩浩蕩蕩跟在先生身後。

木谷先生一伸手，趙南哲立刻把投網遞了過去。木谷先生就像要拔劍的武士怒目盯住水面，然後閃電般把網撒了出去。

瓦藍的天忽然張開網，趙南哲瞬間感受到了東洋畫所要表現的美妙的臻境，有風、有海、網……一會兒，網絲像細切的紙屑般漸漸沉入了水底。

趙南哲還要拿著抄網下水撈魚，但是他失望的次數遠遠高於收穫的次數。每當趙南哲無精打采地出水，有點尷尬的先生就會說：「來這裏撈魚不是目的，而是運動！」

更讓趙南哲冤屈的是他沒法把這個苦差事轉給新來的弟子。只要木谷先生說一句：「還是趙君不錯！」趙南哲就得乖乖拿起網具跟在先生屁股後走。

木谷先生的日課從不落下的就是坐禪。木谷先生早晨起來坐一次禪，睡前坐一次禪。趙南哲饒有興趣地看著早晚必躬的日課，可是有一日，先生悄悄對趙南哲說：「趙君，想長棋嗎？」

「當然，先生。」趙南哲回答說。

「那好，今天開始你也參禪吧。」

這對於趙南哲來說不啻是晴天霹靂。難道我也早晚要做如此奇怪的舉動嗎？但是先生嚴令一下，只有照著先生練習打坐。

可是，坐禪說是容易，盤腿腳心朝上可不是隨便可以做到的。幸好趙南哲體格瘦長，盤腿並不費力。可是打坐念上幾分鐘「南無妙法蓮花經」後，兩腿便開始酸痛難忍。

深夜的道場像山寺一樣沉寂，哪怕一葉飄落都可以感知。趙南哲念經的聲音很低，但先生會聽得很清楚。趙南哲不敢中途停下躺倒。

慢慢地，趙南哲覺得坐禪並不難受了。先是一兩分鐘，後來是五分鐘、一小時……漸漸地他覺得坐禪非常受用。有一日，他進入了參禪的境界。先是腿不酸痛了，接著腿消失了，只有這個身軀……也消失了。趙南哲發現了只靠鼻息呼吸的自己，甚至，鼻息也消失了。

「我覺得宇宙中只有我自己了，或者我和宇宙融為一體了。我在這樣的無我之境裏只有意識清醒著……」

當趙南哲睜開眼睛時，天已經大亮。趙南哲原以為只比平時坐得長一些，但沒有想到一坐就是通宵。

第 8 課　高級打劫戰術

　　運用打劫戰術，有預見打劫和立即打劫兩種情況。預見打劫，重在構思和把握棋局進程，有計劃地將棋局引向有利於自己的劫爭，迫使敵方讓步。立即打劫，具有爆發衝擊力，可以直接打擊敵人。

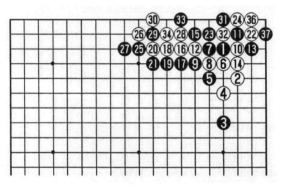

圖1　黑5飛攻　　　　㉟ = ⑪

圖1：黑3二間高夾，黑5飛攻，白22斷，黑23接後，再21扳，白28擋重要，黑29製造本身劫，黑31開劫，至37後。

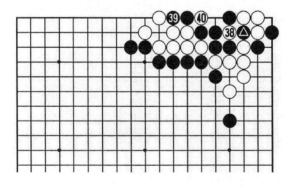

圖2　長生劫　　　　㊶ = △

圖2：白38提劫必然，黑39撲進送吃找劫材絕妙，白40提兩子。黑41提劫，此時又輪到白棋找劫材了。

圖3：白42
撲進送吃找劫
材，黑43提兩
子，白44提
劫。這樣反覆
循環，無休無
止，於是長生劫
就出現了。

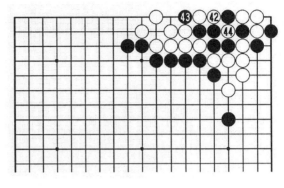

圖3　無休無止

例題 1

在這平淡的局面下，黑怎樣掀起劫爭的風暴？

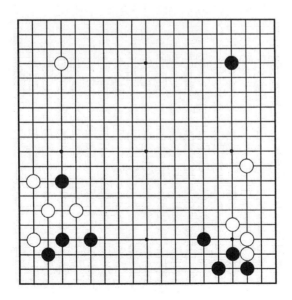

例題 1

正解圖：黑 1、3 是秘藏的強手，白 4 應後，黑 5 做劫材，白 6 應，黑 7、9 開劫，以下至 13 形成轉換，結果當然是黑有利。

例 1　正解圖　　　　　　　　　　　⑫ = ❼

變化圖：黑 1 造劫時，白若在 2 位補一手，黑當然於 3 位沖下，弈至白 6，綜合判斷，黑棋不錯。

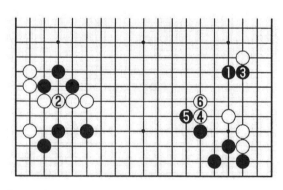

例 1　變化圖

例題 2

在序盤階段，白△打是強手，黑怎樣與白展開劫爭？

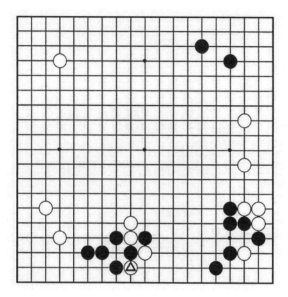

例題 2

正解圖：黑
1 碰是漂亮的作
戰前期準備，白
2 扳，至 6 後，
黑 7 打開劫，以
下變化至 15，
黑一舉確立了勝
勢。

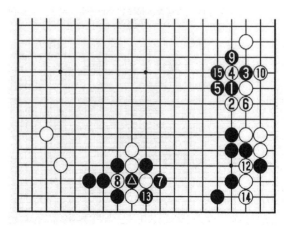

例 2　正解圖　　　　　　　　⓫ = △

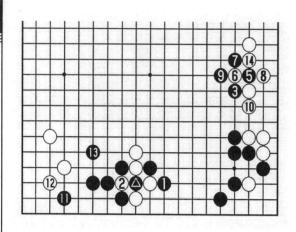

變化圖：黑1直接開劫不好，黑3、5時，白6斷，讓黑7、9開花，白借此整形，以下至白14，白棋很厚。

例2　變化圖　　　　④＝△

例題 3

黑△扳使局勢激烈，白怎樣應戰？

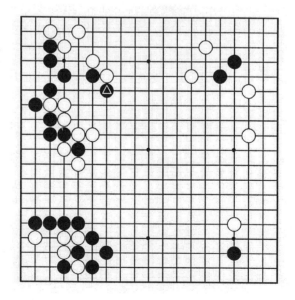

例題 3

正解圖：白 1 提劫造劫材，黑 2 至 6 後，白 7 打，黑 8 反打，至 11 成劫。黑 12 先提劫，白 13 打劫材，黑 14 提，白 15 形成轉換。

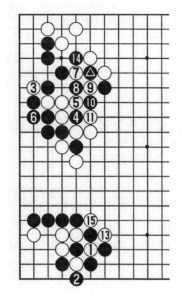

例 3　正解圖　　⓬ = △

變化圖：白 1 單斷不好，黑 6 打時，白 7 長，以下儘管把黑斷開，但黑 12、14 後，黑棋厚實，不怕白攻擊。

例 3　變化圖

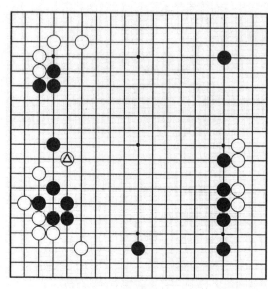

例題 4

例題 4

白△飛出，形很薄，黑怎樣抓住機會，與白展開劫爭？

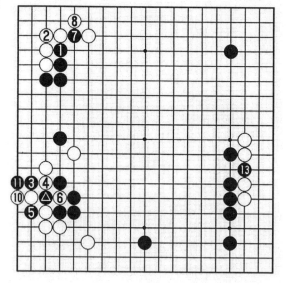

例 4　正解圖　　❾＝△　⑫＝⑥

正解圖：黑先擠後，黑 3、5 開劫，白 6 提劫，黑 7 是第一枚有效劫材，當白 12 提劫時，黑 13 挖是極為珍貴的一枚劫材，棋到此已結束了。

變化圖：黑
1 大飛，瞄著打
劫，白 2 至 5
補，黑失去了一
個一舉領先的機
會。

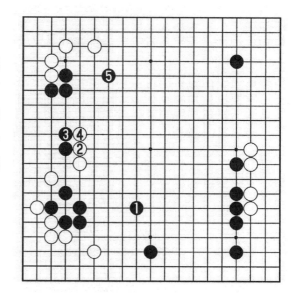

例 4　變化圖

例題 5

右邊黑 a 位
打入是衝擊力極
強的打劫，但此
時，黑棋沒有合
適的劫材。

例題 5

正解圖：黑1肩沖，製造劫材是好手，至白8後，黑9、11做劫，現在有了黑13斷的劫材，白14只得應，黑15提劫，白16沒有合適劫，只得另尋出路，黑17消劫，一舉取得優勢。

例5　正解圖　　　　⑮＝❼　⑰＝⑫

變化圖：黑1至13找劫材時，白14若補這邊，黑15打，黑在上邊獲利很大。

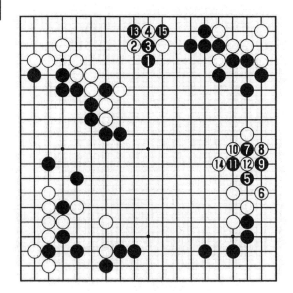

例5　變化圖

失敗圖：黑
1 如立即打入，
白 2 至 7 做劫，
但白 8 提劫後，
黑 9 碰，劫材很
小，至 11 黑得
不償失。

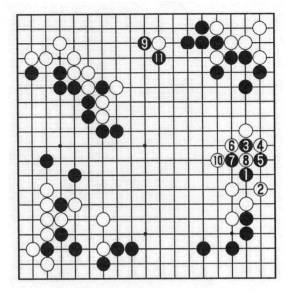

例5　失敗圖

例題 6

白剛在⊿位
打吃，局面看似
風平浪靜，但黑
出擊的絕佳時機
已經來臨。

例題 6

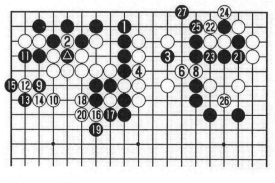

例6　正解圖　　　　　❺＝△　　❼＝②

正解圖：黑1立是強手，白2提劫，以下至20後，黑21接，黑右邊的死子又恢復活力。

變化圖：白6逃作為劫材跟黑棋展開劫爭，但白先期投入過大，關鍵是黑本身劫太多，白將得不償失。

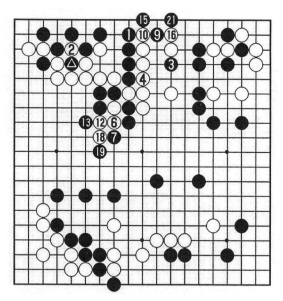

例6　變化圖　　　❺⓫⓱＝△　　⑧⑭⑳＝②

失敗圖：黑
1 粘劫，這正是
白棋期待的，白
2 至 7 交換後，
白棋自身已安
定，黑全局落
後。

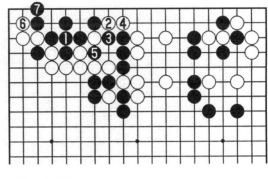

例6 失敗圖

例題 7

白△打是定石的進行，黑是 a 位接還是 b 位提，體現
了一個棋手的境界。

例題 7

例7　正解圖　　　④＝△　　⑥＝△

正解圖：黑1提，構思不同凡響，白2打勢所必然，黑3飛壓是找劫材的好手，白4提劫，黑5擋形成轉換，由於黑走a位是劫活，故黑棋成功。

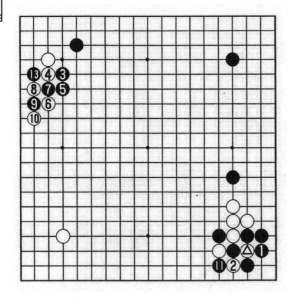

例7　變化圖　　　⑫＝△

變化圖：黑3找劫時，白4爬應劫，黑9斷製造大劫材，白10應後，然後在11位打，開大劫，以下至13轉換，黑仍便宜。

失敗圖：黑在1位接太平凡了。白2擋，以下至6完成定石，黑缺乏新意。

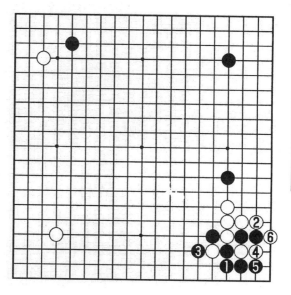

例7 失敗圖

例題 8

黑在a位開劫時，先要製造劫材，這是當務之急。

例題 8

圍棋出藍秘譜——從業餘三段到業餘四段的躍進

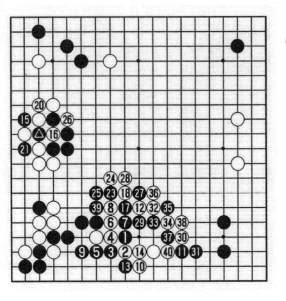

例8　正解圖　　　⑲ = ▲　　⑳ = ⑯

正解圖：黑1至12，黑先製造劫材，黑15打，開大劫，黑17沖是非常好的劫材，黑21打，把劫越玩越大，黑23斷尋劫，白24打，以下至40形成轉換，結果黑便宜。

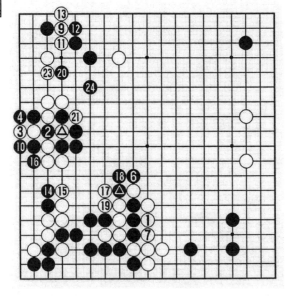

例8　變化圖　　　⑤⑳ = ▲　　❽ = ❷

變化圖：當黑▲斷尋劫時，白如在1位應劫，黑2提劫，雙方交戰至13形成轉換。黑14、16逆襲，白17、19應對，至黑24止，這正是黑求之不得的結果。

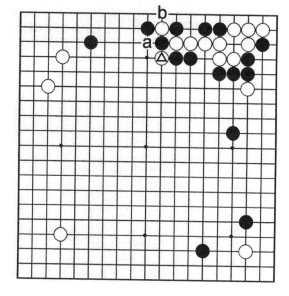

習題 1

　白△打，黑在 a 位接好，還是在 b 位提好？

習題 1

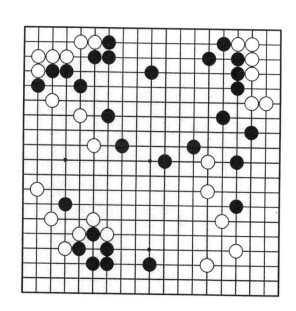

習題 2

　左下角產生了劫爭，白先行，怎樣找劫材？

習題 2

習題 3

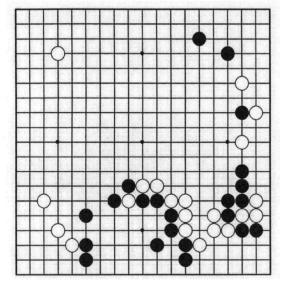

習題 4

習題 1 解

正解圖：黑 1 接是冷靜之著，白 2 若扳出、黑 3 打補一手，瞄著 a 位的斷，黑全局不壞。

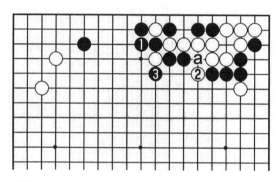

習題 1　正解圖

失敗圖：黑 1 提，白 2 必打，黑 3、5 造大劫材，以下至 25 形成大的轉換，黑棋吃虧了。

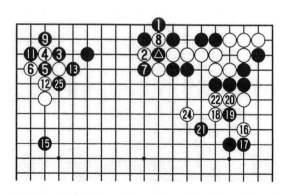

習題 1　失敗圖　　⑩＝△　　⑭＝④　　㉓＝❺

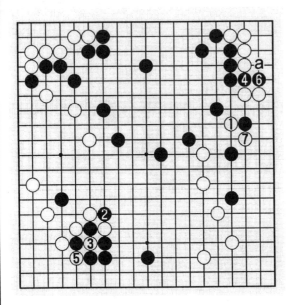

習題2　正解圖

習題 2 解

正解圖：白1靠是機敏的一手。黑2開生死大劫，白棋萬劫不應，在3、5提子，黑4、6沖下時，白7扳，黑所得甚少，今後還有a位活角的手段，白優勢。

變化圖：白1接，白5是勝負手，白9以下採用輕靈的手法安全聯絡，至21扳，全局呈細棋。

習題2　變化圖

習題 3　正解圖

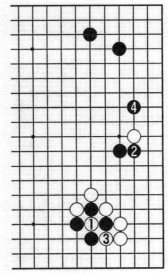

習題 3　失敗圖

習題 3 解

正解圖：白 1 貼起，黑 2 打，以下至 8 後，白 9 扳，以下變化至 13，結果大致兩分。

失敗圖：白 1 提，黑 2 破掉邊空，白 3 再提，黑 4 再夾擊。如此，白提兩朵花，棋形確實非常堅挺，但黑 2、4 兩著就把白空變黑空，白顯然得不償失。

習題 3　變化圖　　⑧ = △

變化圖：白棋很想走 1、3 兩手，黑利用 6 位劫材在黑 10 開花。白 11 補棋後，黑在 a 位一虎，右邊白自身的味道極壞，黑還有可能在 b 位襲擊白角，到頭來白左右受損。

習題 4　正解圖

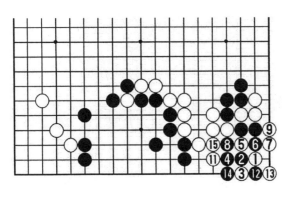

習題 4　變化圖　　　　　　　　　　　⑩ = ⑤

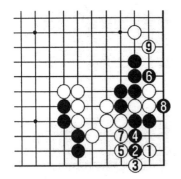

習題 4　失敗圖

習題 4 解

正解圖：白1象步是正解。黑2時，白3扳是好手，以下至9成劫，白11、13轉換。

變化圖：黑4長，頑強抵抗。白5以下包滾必然。白11時，黑12先撲是好手，至15成劫。此劫雖是緊氣劫，但黑勝後要比正解圖少五目棋，這個差別太大了。

失敗圖：黑6若緊氣吃白三子，雖可避免打劫，但被白7先手造眼形十分難受，被白9尖後，黑棋右下整塊竟然未成活。

圍棋故事
金庸的圍棋世界

　　金庸的武俠小說，浩瀚博大、綿密深邃。這似乎得益於他對圍棋的深刻瞭解和體味。圍棋濃縮了東方文化的精髓，體現出東方人的審美追求——人的心境愉快舒暢，人生與世界調和。

　　一局圍棋，黑白變幻無窮，高手下棋，正如大家作文，必須前後照應，環環相扣。一粒棋子，就像小說中的一個人物和一個細節，初看似信手拈來、無意為之，到後來山重水復，事先布下的棋子大放異彩，方知高手思慮深遠。

　　金庸小說，人物繁多，場面浩大，情節跌宕起伏。這與先生借鑒圍棋的全局觀念與深遠的算度不無關係。更有趣的是，金大俠還把圍棋寫到武俠小說中去，增添了武俠小說的韻味。

　　在《倚天屠龍記》寫崑崙三聖何足道用劍在地上劃了一個棋盤，郭襄不服，兩人便揮劍對弈，場面十分精彩。在《天龍八部》中則有黃眉僧與段延慶手談的一個場面，黃眉僧用木魚槌在青石板上劃棋盤的豎線，段延慶則用鐵杖劃橫線，兩人以棋藝較量內功，更是驚心動魄。你杖我槌，針鋒相對，角鬥十分激烈。後來，段延慶失手塞了自己的眼，這才落敗。

　　更妙的是，金大俠由寫圍棋對弈，寫出俠義之道，寫出人物個性。如慕容復與鳩摩智對弈，鳩摩智落子飛快，慕容復卻步步艱難，鳩摩智笑道：「慕容公子，你連我在邊角上

的糾纏也擺脫不了，還想逐鹿中原嗎？」這一問，問得恰到好處，讓天天做著皇帝夢的慕容復頓時百感交集，萬念俱灰。

這些神來之筆，正是金庸小說的高明之處：沒有刀光劍影，卻情趣盎然；以文寫武，以棋道寫武俠，既讓讀者耳目一新，又增加了作品的書卷氣與高雅情趣。

金庸退出江湖後，許多人問他，還會不會寫武俠小說？金庸沒有正面答覆，但言下之意，是不會再寫了。

為什麼金庸不再寫武俠小說呢？金庸的好友倪匡的解釋是：「他寫不出了！」

其實，寫不出未免武斷，但新作能不能超越舊作呢？金庸沒有十足把握。一個作家做到金庸的地步，可謂苦樂兼嘗。他一方面享受成功帶來的樂趣，另一方面又得面對不停超越自我和精神上的煎熬。

日本作家川端康成便是因不堪忍受這種煎熬而踏上自毀之路的。而金庸心態的平和，與喜愛圍棋不無關係。他抵達了事業的顛峰，面臨著人生的挑戰和困惑。在精神上，他潛修佛經和圍棋來得到解決，所以他能超脫，不會有任何困擾。正是圍棋，使金庸的內心能達到一種超脫的境界，得到一種內心的寧靜，讓他能保持良好的狀態安享晚年。

第9課　高級治孤戰術

　　所謂治孤，就是治理孤棋，為孤棋尋找活路。治孤常常是被動的，只為活棋和擺脫攻擊，但有的時候，治孤會成為棋手主動的選擇，變成計畫中的爭勝手段，這樣的治孤就是治孤戰術。

例題 1

　　黑△尖出，白怎樣處理△一子？

例題 1

正解圖：白1在角上靠是靈活的好手，黑2如不讓白棋活角至白9，白厚。

變化圖：黑2如擋，白3長後黑棋無法吃掉白角，白成功。

例1　正解圖

例1　變化圖

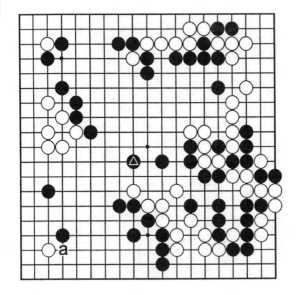

例題2

例題2

黑 ⬚ 攻這塊白棋，白怎樣把下邊孤棋先手活，再爭到 a 位爬？

正解圖：白
1 先扳，黑 2
接，白 3 爬是極
大的一手。黑 4
破眼，白 5 至 9
活棋。

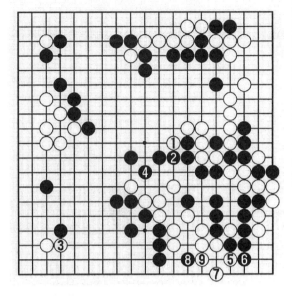

例2　正解圖

變化圖：黑
4 如強殺，白 9
虎。黑 10 破
眼，白 11 沖，
以下至 15 安全
出逃，全局形勢
白好。

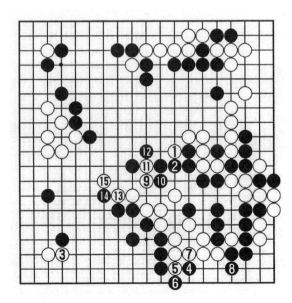

例2　變化圖

例題 3

黑△一子怎樣出逃？

例題 3

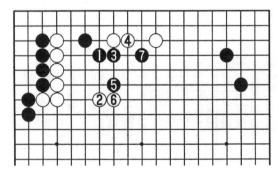

例3　正解圖

正解圖：黑1尖出逃，白2鎮，黑3至7的手法流暢，白四子反而擔心受攻。

變化圖：白
2、4出頭，黑
13、15中腹棋
形生動，黑17
守角，還威脅著
白棋。

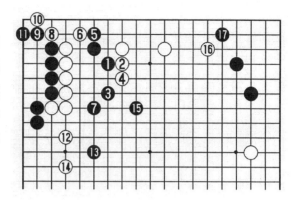

例3　變化圖

例題 4

黑先行，中間的五個子怎樣處理？

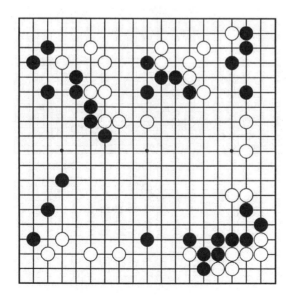

例題 4

正解圖：黑 1、3 騰挪，白 12、16 強攻，黑 19、21 防守，治孤成功。

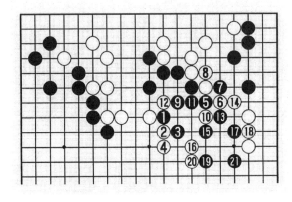

例 4　正解圖

失敗圖：黑 1 長笨重，白 2 點方，白 4 攻，以下至 8，黑苦。

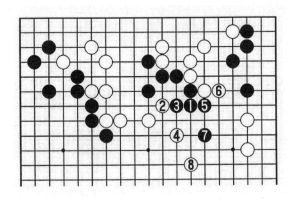

例 4　失敗圖

例題 5

怎樣處理白△子？

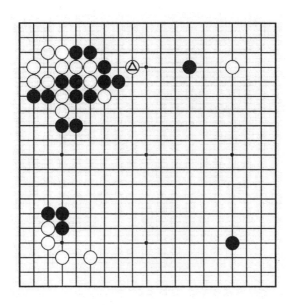

例題 5

正解圖：白
1 靠是進退自如
的 好 手 。 黑 6
後，白 7 出動，
以 下 至 27，白
以 漂亮 的 著法 獲
得 成功。

例 5　正解圖

變化圖1：黑2如扳，白3斷，黑4立，白5、7好手，以下至13，黑三子不便行動。

例5　變化圖1

變化圖2：黑2如這邊扳，白3也斷，以下至11黑所得有限。

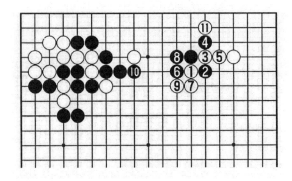

例5　變化圖2

例題 6

白△罩，黑兩子怎樣處理？

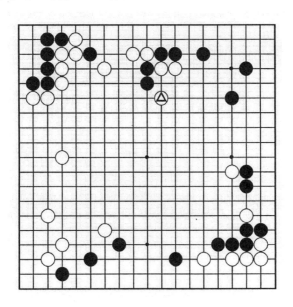

例題 6

正解圖：黑 1 斷，白 2 如補這裏，黑 3 扳，以下至 9 後，白 10 打反擊，黑 15 扳好手，以下至 21，黑掌握了主動。

例6　正解圖

例6　變化圖1

變化圖1：
白1扳，黑2當然拐，以下至7後，黑保留a、b的先手，於8、10沖斷，白無力作戰。

例6　變化圖2

變化圖2：
白2如跳補這邊，黑3、5沖斷，白很難處理好。

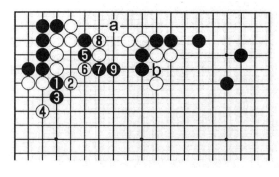

例6　變化圖3

變化圖3：
白2打，希望兩邊兼顧，黑7、9長後，a、b的狙擊點令白防不勝防。

例題 7

黑棋在猛攻右上角白棋，白棋如何治孤？

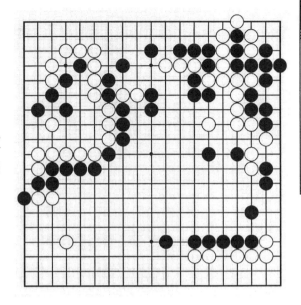

例題 7

正解圖：白3、5 是治孤手筋，至白9存一眼，黑10 扳破眼，白11 挖妙手，黑12 必沖。

例7　正解圖

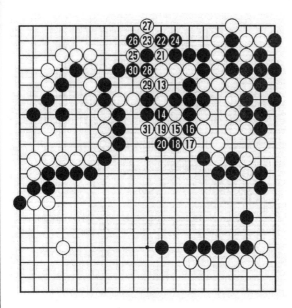

例7　正解圖續

正解圖續：

黑 14 至 20 是最強殺手。白 21、23 妙手，至 31 黑崩潰。

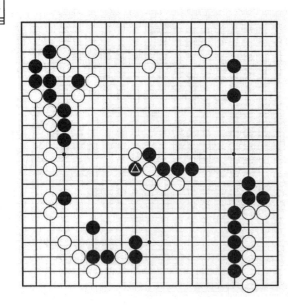

例題 8

例題 8

黑△斷，攻擊白四子，周圍都是黑厚勢，白怎樣治孤？

正解圖：白1黑2後，白3沖是意想不到的妙手。黑4如扳，白5打，以下至13後，a、b兩點，白必得其一。

例8　正解圖

變化圖1：黑1長，白2至6後，a位的打，b位的接，白必得其一。

例8　變化圖1

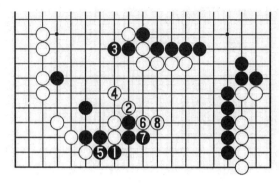

變化圖2：
黑1如渡，白2扳，黑3長，以下至8，白在黑勢力範圍內建立了一片樂土。

例8　變化圖2

　　變化圖3：黑1如長，白6是手筋，黑7沖，黑11必須補一手。白12打，左下白實空巨大，同時白14長後，還瞄著a位的斷。

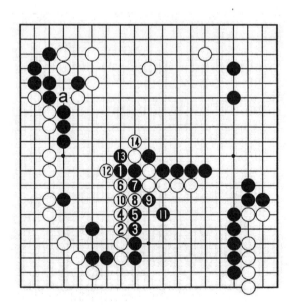

例8　變化圖3

習題 1

黑 ⬆ 跳，瞄著右邊的上下弱棋。白怎樣治孤？

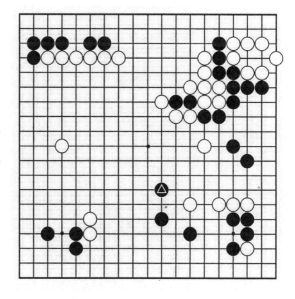

習題 1

習題 2

白上下有孤棋，怎樣妥善處理？

習題 2

習題 3

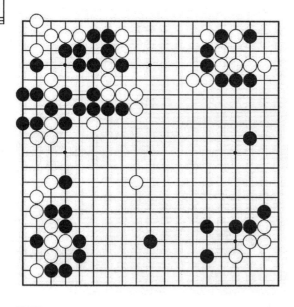

習題 4

習題 3

黑⚫兩邊陷入重圍，黑怎樣構思治孤計畫？

習題 4

黑在上邊怎樣實施巧妙的治孤戰術？

習題 5

中腹黑有些潛力，白怎樣把△子走厚走暢？

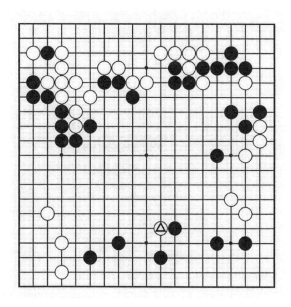

習題 5

習題 1 解

正解圖：白1 至黑 6 交換後，白 7、9 是預謀的行動，黑10 扳至 20 後。

習題 1 正解圖

習題 1　正解圖續

習題 1　變化圖

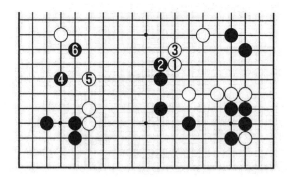

習題 1　失敗圖

正解圖續：白 21 斷，以下至 39 為必然變化，黑三子斷在外面與白一起逃，白治孤就輕鬆多了。

變化圖：黑 1 若立，補角部毛病，白 2、4 在邊上採取行動，至 14 先手處理好這塊孤棋後，再於 16 擋，處理這邊。

失敗圖：白 1 飛最安全，但效率太低，黑 4、6 搶攻，步調甚好。隨著黑方的攻擊，白上方的大模樣將化為烏有。

習題 2 解

正解圖：白 1 靠是苦心的一著，黑 2 跳是最佳應對，白爭到 5 位爬，以下至 19，白兩塊弱棋初步得到處理。

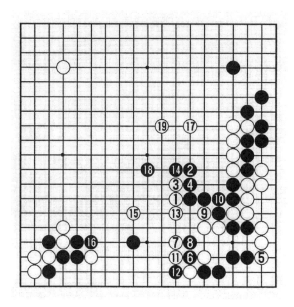

習題 2　正解圖

變化圖 1：黑若在 2 位扳，白 3 斷，白 7 爬時，黑 8 必斷，白 9、11 處理，a、b 兩點必得其一。

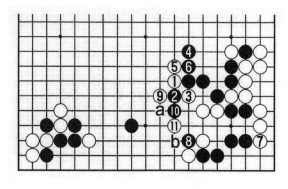

習題 2　變化圖 1

圍棋出藍秘譜——從業餘三段到業餘四段的躍進

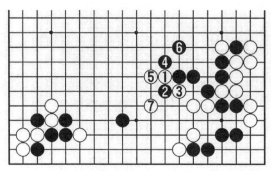

習題 2　變化圖 2

習題 2　變化圖 3

變化圖 2：
黑 4、6 打虎，白 7 補，這塊棋已得到處理，再處理一塊棋就輕鬆多了。

變化圖 3：
黑 2 彎，白 3、5 心情愉快，至白 7 擋，黑有幫白施展手筋之嫌。

失敗圖：白 1 大飛不好，黑 2、4 先手便宜後，黑 6 大跳棋形舒展。下邊的白子要忙活，黑可望得到 a 位的攻擊好點。

習題 3 解

正解圖：黑 1 點方是要點，白 2 壓攻擊，黑 3、5 好次序，至白 28 飛後，黑已先手得到治理，黑在右上角補一手，全局占優。

變化圖：白 2 頂補斷，黑 3、5 托斷，白 6、8 打接，以下至 13，黑活得舒服。

習題2 失敗圖

㉔ = △

習題3 正解圖

習題3 變化圖

習題 4　正解圖

習題 4　失敗圖

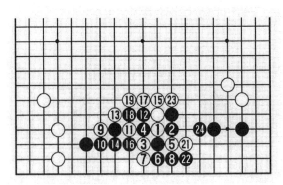

習題 5　正解圖　　　　　　⑳＝⑪

習題 4 解

正解圖：黑1扳是好手，白2應後，黑再3、5行動，以下至13，黑明顯地確立了優勢。

失敗圖：黑1、3直接行動，以下至13後，白有14至18的手段，不但黑地域被削減，一片黑棋的眼形亦遭破壞，此後將遭致攻擊。

習題 5 解

正解圖：白1、3是實地的好手，黑4斷後，白9是好

手，以下至 24，白先手走厚，無疑成功。

　　變化圖：白 1、3 扳粘是普通著法，沒有正解圖厚。

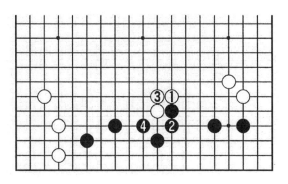

習題 5　變化圖

圍棋故事

飛禽島的不敗少年（上）

　　他純淨的目光穿過與天地一般遼闊的棋盤，他像一隻靈動快樂的小鳥從那大海中飛來，那裏有他美麗的家園，那裏有著一個飛禽島這樣動人名字的小島。

　　他銳利的攻擊像鷹隼張開巨大翅膀一樣劃過棋盤上的天空，他生命中的激情肆意在黑白交錯中熊熊燃燒，那是一種讓人擔心要將他瘦小的身軀化為灰燼的燃燒。

　　他率真的個性恰如那海中聳立千年的磐石，歷經大風大浪的拍打卻不曾改變半點，無論是過去還是將來，他那瘦小但堅定的身影就像燈塔一般閃爍在黑暗的海面上，但他尖銳的稜角也將陣陣巨浪撕成碎片……

　　這就是李世石，一個在棋壇掀起萬丈波瀾卻毀譽參半的天才少年。他三奪世界冠軍。韓國棋界人士認為繼趙南哲、曹薰鉉、李昌鎬引領韓國圍棋各個時代的英雄人物之後，又一個時代的標誌性人物呼之欲出。

　　李世石的圍棋生涯中第一個老師是他的父親。他父親有業餘5段水準，屬於業餘強手。他用自己獨創的圍棋教學法指導兒子下棋，從小就為李世石打下了很好的圍棋基礎。

　　兩年後，李世石達到業餘5段水準，可以和父親下分先棋。這時父親決定帶他走出小島，到外面見見世面。

　　李世石第一次參加的比賽是在釜山進行的「利鵬杯」全國少年比賽。「利鵬杯」是韓國圍棋希望之星都要參加的比賽，號稱韓國圍棋「星工廠」。睦鎮碩、金萬樹、崔哲瀚都是從那裏崛起的新銳豪強。1991年，年僅8歲的李世石奪得「利鵬杯」少年冠軍，在棋壇上嶄露頭角。

　　從那時起，全國的各個賽場上都傳誦著李世石的名字。李世石的棋好是出了名的，但是張揚的個性，頑皮沒有禮貌，下棋的態度不端正等，也是在當時的小孩子們中間出了名的。

　　他父親為此深表憂慮，兒子是到了要找名師調教的時候了。

第 10 課　高級騰挪戰術

騰挪本為拳術用語，意為竄跳躲閃。圍棋中的騰挪取其靈活之義，特指那些不按常規棋形而東敲西擊的著法。將騰挪棋法用於進攻或防守，就是騰挪戰術。

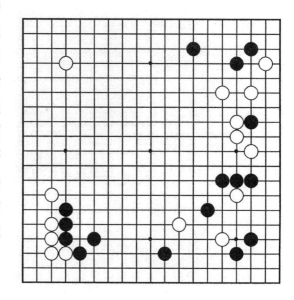

例題 1

例題 1

下邊是黑棋的陣勢，白棋怎樣騰挪？

正解圖：白 1、3 靠是常見的騰挪手段，黑 4 打，白 5、7 後，再於 9 進行

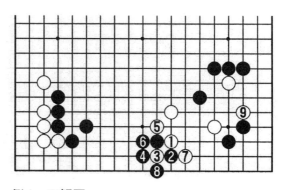

例 1　正解圖

騰挪，白棋成功。

變化圖：黑1、3打，白6打後，有a、b兩點，白必得其一，也可滿意。

例1　變化圖

失敗圖：白3長不好，因黑4長時，白行動不便，棋形笨重。

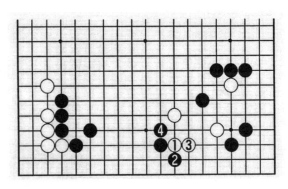

例1　失敗圖

例題 2

黑⊿跳，攻擊白子，白棋不能被動地逃，要騰挪處理。

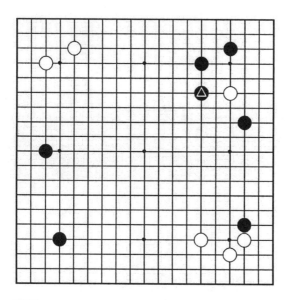

例題 2

正解圖：白 1 托三三，黑 2 扳，白 3 斷進行騰挪，黑 4 打，以下至白 9 虎，黑 10 若斷打，白 11 做劫是好手，以下至 15，白棋騰挪成功。

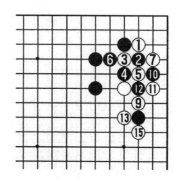

❽ = ③

例 2　正解圖　　**⓮ = ⑤**

變化圖：黑1如長，白2則爬，以下至白10接，白棄了包袱，輕而易舉地將角地占為己有，白好。

失敗圖：白1逃很重，黑2、4後，白幾子受攻，十分不利。

例2　變化圖

例2　失敗圖

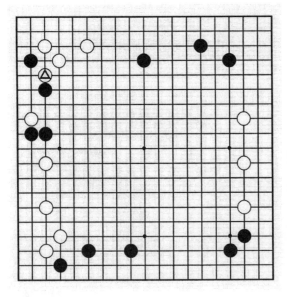

例題3

例題3

白△尖頂是現代攻擊手法，黑須小心防守。

正解圖：黑 1 碰騰挪好手，白 2 下扳，黑 3 連扳，以下至 11，作戰白不利。

變化圖 1：白 2 上扳，以下至 9 後，白 10、12 攻擊，黑 15 打後，再於 19 位肩沖，黑達到了轉身的目的。

例 3　正解圖

例 3　變化圖 1

變化圖 2：白 6 如下立，黑 7 打，白 8 至 10 後，白的攻擊沒有奏效。

失敗圖：黑 1 立不好，白 2 沖後，以下至 14，黑一塊還沒活。

例題 4

白△長，黑怎樣應對？

例3 變化圖2

例3 失敗圖

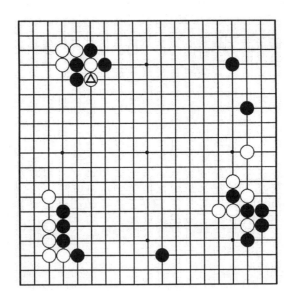

例題4

正解圖：黑
1 跑是好手，白
2 打吃時，黑 3
也打吃，這樣始
終處於一種膠著
狀態。白棋可以
在過程中的任何
時候轉換。如果
一直走下去，到
33 止，黑全局
配置有利。

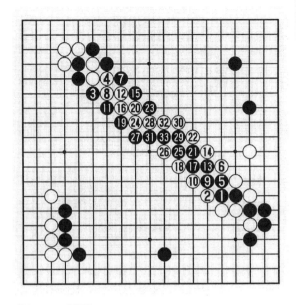

例 4　正解圖

變化圖：白
1 如枷，黑 2 靠
是好手。白 3
長，黑 4、6
打，白這一帶完
全潰散，損失比
左上角的黑棋
大。

例 4　變化圖

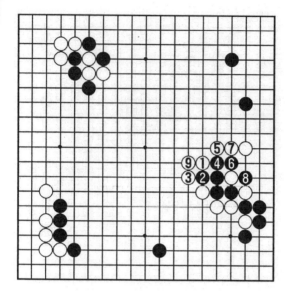

例4　失敗圖

失敗圖：黑 2、4 沖不好，白 5 打，以下至 9 後，黑失敗。

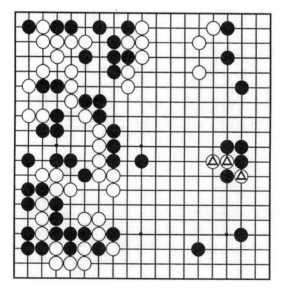

例題 5

例題 5

右邊是黑棋 勢力範圍，白△ 三子很孤單，怎 樣騰挪？

正解圖：白1靠是騰挪要點，黑2扳強硬，白3打，以下至19，白作戰成功。

例5　正解圖

變化圖：黑2扳以下至6時，白7斷是關鍵之著，白13長後，黑已難兩全。

例5　變化圖

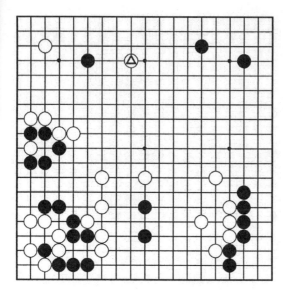

例題 6

白△夾擊，
黑怎樣騰挪？

例題 6

正解圖：黑 3、7 騰挪，白 8 打至 14 為必然應接，黑 15、17 策動，至 27 後。

正解圖續：黑 29 打，白 30 只能從一路打，黑 33 提，厚實，至 36，黑騰挪成功。

例 6　正解圖

例 6　正解圖續

變化圖：白1接不好。黑2、4先手後，再於6位接，白崩潰。

例6　變化圖

例題 7

白棋怎樣在右上角巧妙地騰挪？

例題 7

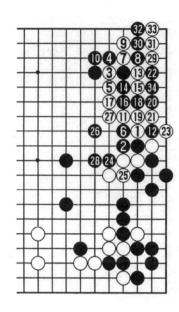

例7　正解圖

正解圖：白 1 打後，再於 3 位挖是絕妙的騰挪手筋。黑只有從 4 位打，白 7 斷，黑 8、10 抵抗，以下至 27 後，白 29 在角上有手段，至 33 後。

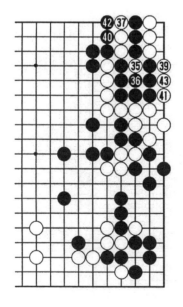

例7　正解圖續　　㊱＝㉟

正解圖續：白 35 撲，以下至 43，白在角上存有一眼，白大龍是活棋。

變化圖：黑
若在 4 位打，白
5 至 12 後，白
13 打是好手，
以下 a、b 兩
點，白必得其
一。

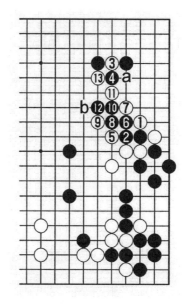

例7　變化圖

例題 8

黑△飛攻，
攻守兼備，白一
子怎樣處理？

例題 8

例8　正解圖　　　　　　　　❽＝③

正解圖：白1碰騰挪，黑2至8後，白9、11靠斷第2次騰挪，當黑16斷時，白17、19靠，連扳第3次騰挪，黑20接，白21打成立。

例8　變化圖

變化圖：黑4若長抵抗，白5打，以下至13，白角上實利可觀。

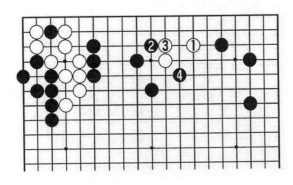

例8　失敗圖

失敗圖：白1小飛嫌重，黑2、4攻，白不易騰挪，十分被動，白失敗。

習題 1

上邊黑棋被
分斷，黑先行，
怎樣騰挪？

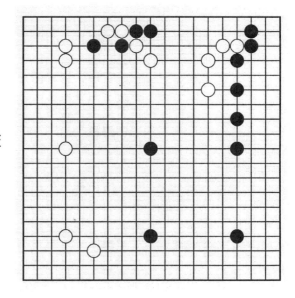

習題 1

習題 2

上邊白棋怎
樣騰挪？

習題 2

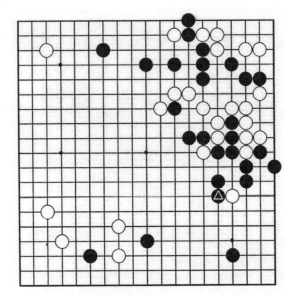

習題 3

習題 3

黑△壓，給了白棋機會，白在右下角怎樣騰挪？

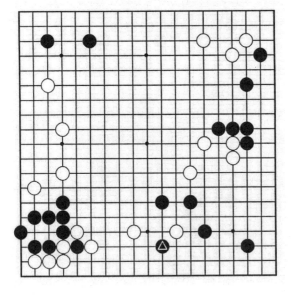

習題 4

習題 4

黑△打入、白怎樣騰挪？

習題 5

黑⬤子怎樣騰挪？

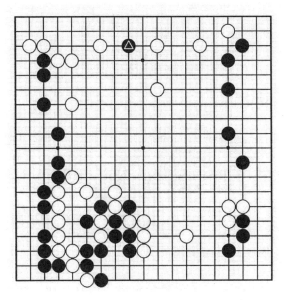

習題 5

習題 1 解

正解圖：黑
3、5 靠斷是騰挪
手筋，黑 7 長是
關鍵的一手，至
17 枷，黑成功。

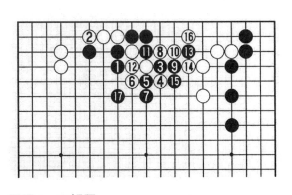

習題 1　正解圖

變化圖：白若在6位接，黑7、9定形後，黑11刺好手，以下 a、b 兩點，黑必得其一。

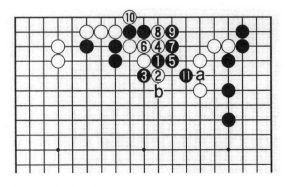

習題 1　變化圖

習題 2 解

正解圖：白1托是騰挪手段，黑2扳，白3斷，以下至13，白成功。

習題 2　正解圖

變化圖：黑如在4位長，白5碰厲害，正好展示連環騰挪手筋。

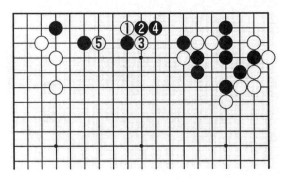

習題 2　變化圖

失敗圖：黑如在 2 位扳，白 5、7 行動，黑 12 立後，白 13 斷嚴厲，黑難以招架。

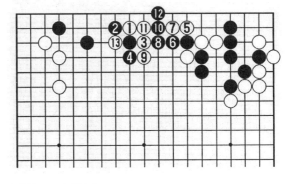

習題 2　失敗圖

習題 3 解

正解圖：白 1 靠騰挪是高級戰術，黑 2 扳，白 3 斷，這是借勁行棋，雙方變化至 11 止，白在黑的勢力範圍內，順利打出一片新天地。

變化圖：黑 2 如長，白 3 扳後，再於 5 位扳，將黑頭封在裏面，非常舒服。

習題 3　正解圖

習題 3　變化圖

習題 3　失敗圖

失敗圖：黑 2 如外扳，白 3 扳，黑 4 接，白 5、7 後，輕鬆活角，黑實空損失太大又看不到回報。

習題 4 解

正解圖：白 1 碰是騰挪手筋，黑 2 扳，白 3 以下定形，雙方至 11，結果白兩邊都走到。

變化圖：黑 6 斷打反擊，白 7 立後，再於 9 位頂是要點，以下至 15 止，黑兩子被斷在外面。

習題 4　正解圖

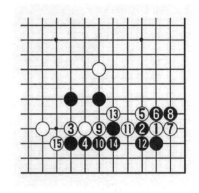

習題 4　變化圖

　　失敗圖：白棋在裏面碰不好，黑 2、4 把白封在裏面，雙方變化至 14，白活得太小。

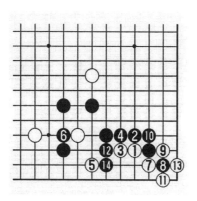

習題 4　失敗圖

習題 5 解

　　正解圖：黑 1 碰是騰挪要點，白 2 上扳，雙方變化至 15，大致兩分。

　　變化圖：白 1 下扳，黑 2 反扳是手筋，白 3、5 打提，白 9 靠時，黑 10 是好手，至 12 黑不壞。

習題 5　正解圖

習題 5　變化圖

圍棋故事

飛禽島的不敗少年（下）

於是他帶著李世石來到了漢城（首爾），找到了韓國的名教頭權甲龍。雖然負擔不了高昂的學費，但是考慮到李世石出眾的才能，愛才之心促使權甲龍分文不取地收下了這個弟子。

到了權道場後，權甲龍首先想到的是改改李世石的刁頑、不服管教的秉性。李世石很挑食，不合自己口味的飯就是不吃，寧可連續幾天餓著。怎麼教訓他、怎麼講道理就是不聽。最後還是權師母「屈服」了，有時候得單為他做幾個菜才行。

在糾正了一些下棋的基本禮儀之後，某一天善於因材施教的權老師，忽然改變了想法，不再強調李世石做什麼，而是以表揚引導為主。因為權老師發現只要是限制了李世石的某些行為之後，他的棋就或多或少地有所退步，權老師採用了因勢利導的教育方法，以最大限度地發掘李世石圍棋方面的潛質。

近幾年來，由於徐奉洙九段的沒落，威震韓國的「四大天王」如今變成了「三大天王」。李世石的出現，極有可能填補這一空缺。

第一個成為李世石劍下冤魂的是劉昌赫九段。在韓國第一屆 KTF 杯決賽 3 番棋中，李世石三段在先輸一局的情況下頑強扳平，並在最後的決戰中執黑 95 手中盤快勝「世界第一攻擊手」。在 2002 年 8 月 3 日，李世石又踩著劉昌赫

的肩膀登上富士通冠軍的寶座，在李世石的詞典裏，劉昌赫九段似乎註定成了一個「悲劇人物」。

李世石銳利的攻擊型棋風使貴為「世界第一人」的李昌鎬九段也難免頭疼。在 2002 年的富士通杯半決賽中，李世石三段中盤戰勝李昌鎬九段，為自己再次贏得了衝擊世界冠軍的絕佳機會。在 2003 年 3 月第七屆ＬＧ杯世界棋王戰決賽中，李世石以 3 比 1 戰勝李昌鎬奪得冠軍，報了兩年前敗給李昌鎬的一劍之仇。

對於韓國的新銳棋手們來說，曹薰鉉九段就是一座難以逾越的大山，因此獲得了「新銳教官」的美名。李世石出道後，對曹薰鉉的戰績是五連敗。2002 年 7 月，在王位戰挑戰者決定戰中，李世石三段執白經過 251 手血戰，半目將「圍棋皇帝」拉下馬，獲得了向王位挑戰的權利。李世石三段的這次獲勝，宣告了他對曹薰鉉九段的七連勝。

李世石由於獲得世界冠軍，按照韓國棋院新的升級規定，他被跳升為九段。他棋風最明顯特點是「快速而且鋒利」。在棋盤上，李世石九段的行棋之中帶有陰森森的寒氣，似乎每一手棋都閃現出劍刃的寒光。

李世石行棋膽略過人，氣勢強勁。這方面比較類似於「曹薰鉉」。但就計算力而言，他幾乎與李昌鎬九段比肩。因此確切地說，李世石的棋風是「曹薰鉉流」和「李昌鎬流」的綜合。

第 11 課　高級棄子戰術

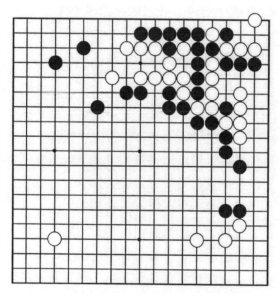

例題 1

棄子戰術趣味無窮，它能化腐朽為神奇，枯木逢春，柳暗花明。它有時像天外來客，突出奇兵，收到意想不到的效果。

例題 1

白棋在黑的威脅下顯得異常窘迫，是逃生抑或是棄子？

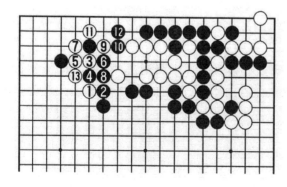

例 1　正解圖

正解圖：白1、3後，白5長是棄子好手，白7拐時，黑8必接，白9、11先手提子，至13白棄子成功。

失敗圖：白
1 跳，黑 2 罩，
白 3、5 只有求
活，但黑周圍如
此牢固，白棋不
利一目了然。

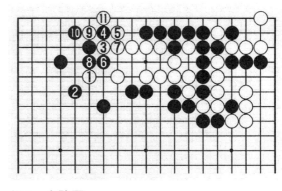

例1　失敗圖

例題 2

左邊黑白在對攻，黑先行，怎樣爭取主動？

例題 2

正解圖：黑1拐，白2、4沖斷反擊，以下至8後，黑9挺棄子，至16後，黑17、19封鎖，黑全局不壞。

例2　正解圖

變化圖：白2如長，黑3補中斷點，白4飛出，黑5後，白邊上一子動出很困難。

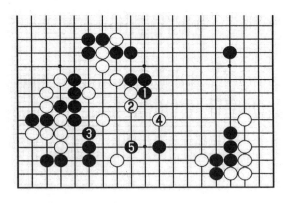

例2　變化圖

失敗圖：黑
1 如單補，白
2、4 走後，再
於 6 位飛出，破
掉黑方實空，黑
前景黯淡。

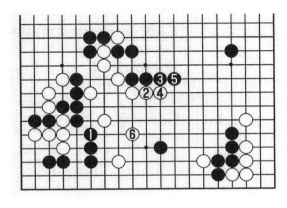

例2　失敗圖

例題 3

白 ⊿ 飛，
攻擊黑角，黑怎
樣防守？

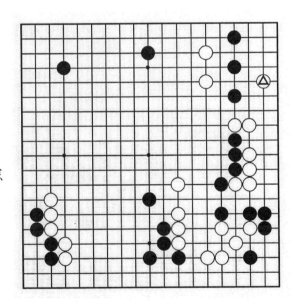

例題 3

正解圖：黑 1、3 手法精彩，白 6 接後，黑 7 斷，9 長
棄子。白 10、12 無奈，黑 15 沖擊快感。白 16 以下破壞，
至 25 打，黑好。

例3　正解圖

例3　失敗圖

失敗圖：黑1刺不好，白2跳後，黑3、5沖斷，白6以下處理，至12征吃，黑不利。

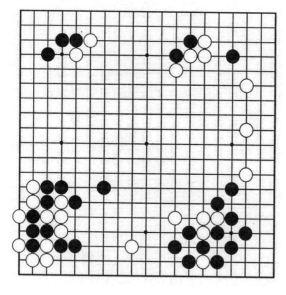

例題4

例題 4

在右上角白子力占優，黑如何爭取主動？

　　正解圖：黑 1 時，白 2 強攻，黑 5、7 次序好，這以後黑 15 接是先手，至 23，黑棄子成功。

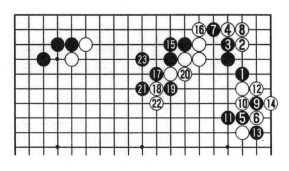

　　例 4　正解圖

　　失敗圖：黑 1 以下求活，至 7 後，黑陷於今後難於發展的境地。

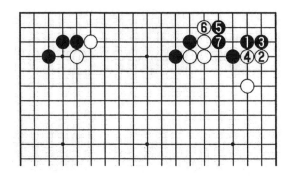

　　例 4　失敗圖

例題 5

　　右下角黑棋味道很怪，白怎樣走出棋來？

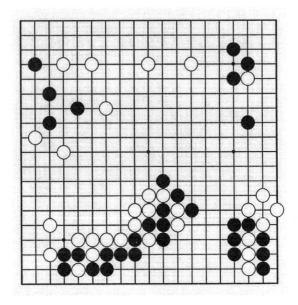

例題 5

　　正解圖：白 1 拐，黑 2 扳，白 3 斷是棄子妙手。黑 4 如打，白 5 以下策動，變化至 17，黑崩潰。

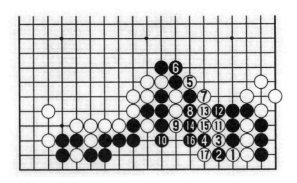

例 5　正解圖

變化圖：黑
4如在下邊打，
白5打策動，以
下至15，形成
雙打，黑棋仍然
失敗。

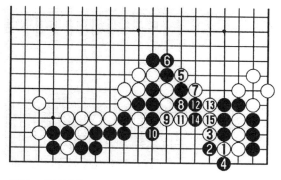

例5　變化圖

例題6

下邊一塊白棋沒有淨活，黑怎樣棄子取勢後攻殺？

例題6

圍棋出藍秘譜——從業餘三段到業餘四段的躍進

例6　正解圖

正解圖：黑1、3扳粘棄子好。白4必退，以下至黑9後，白10開始收氣，對殺儘管黑差一氣被吃，但黑走厚了外勢，黑19頂破眼，下邊白子被殺，大獲成功。

例6　失敗圖

失敗圖：黑1直接攻不好，白2補。黑3破眼，白4沖，白6夾是好棋，黑7虎，以下進行至16，黑幾子被吃而失敗。

變化圖：

黑7如夾，白8長，白10先手打斷。白14做，黑15如點眼，白16是妙手，黑角上是一個打劫眼，黑不行。

例6　變化圖

例題7

黑下邊一些散子怎樣處理？

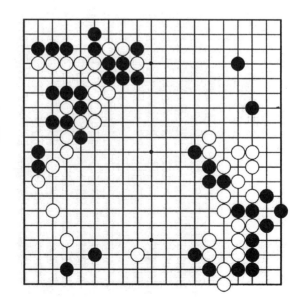

例題7

正解圖：黑 1 靠壓好，白 2 如扳，黑 3 斷，以下棄子至 10 後，黑 11 枷，再度棄子，至 22，無疑黑成功。

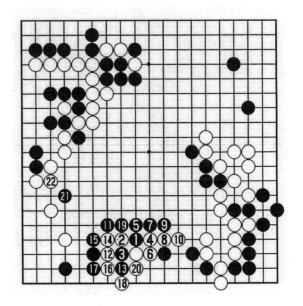

例 7　正解圖

失敗圖：黑 1 尖見小，白 2 跳起後，中腹潛力巨大，這不是黑簡明的下法。

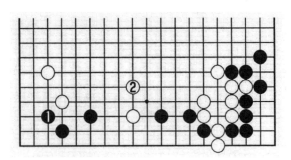

例 7　失敗圖

例題 8

a 位的斷很吸引人的目光，怎樣做好準備了再斷？

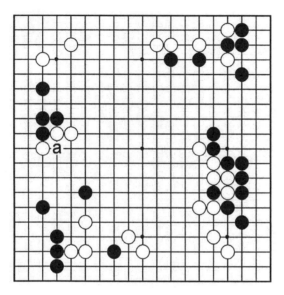

例題 8

正解圖：黑
1 托，白 2 扳，
黑 3 靠，以下至
8 後，黑 9 斷，
白已無合適的引
征手段，黑獲得
了成功。

例 8　正解圖

變化圖：白8虎補斷，黑9退，白10立，黑11斷的棄子手法，變化至21，白的模樣蕩然無存。

例8　變化圖

失敗圖：黑1直接斷不好，白2、4引征後，白外圍形勢壯觀，黑因小失大。

例8　失敗圖

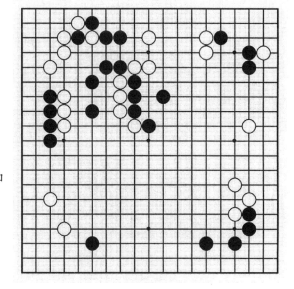

習題 1

白怎樣把中
腹走厚？

習題 1

習題 2

黑▲托，白
◎扳斷，黑正好
施展棄子戰術。

習題 2

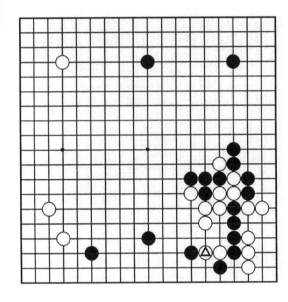

習題 3

習題 3

白△頂，黑
是棄子還是救
子，直接關係到
主動還是被動。

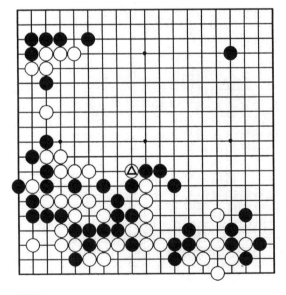

習題 4

習題 4

白△斷，黑
怎樣爭取主動？

習題 5

黑先行，怎樣爭奪中腹制高點？

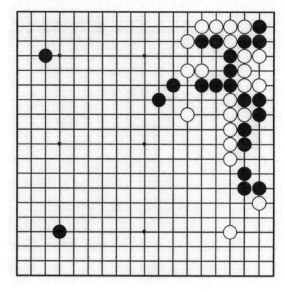

習題 5

習題 6

白△拐，要征黑兩方棋，黑怎樣解救危局？

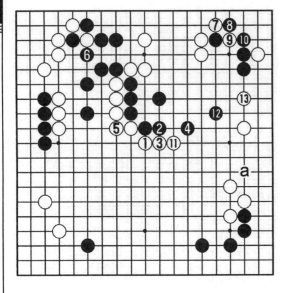

習題 1 正解圖

習題 1 解

正解圖：白 1 連扳是強手，準備棄掉白三子。但是 2、4 後，白 5 接，黑 6 提後，白 7、9 在某種程度上已得到加強，白 11、13 心情愉快，這樣黑 a 的打入已很難實現了，因為黑中腹的一團尚未安定。

變化圖：黑 2、4 吃白三子，白走到 5、7 兩步棋，白棋棄掉三子已得到補償。白 9 扳，全局不壞。

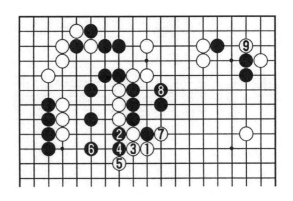

習題 1 變化圖

習題 2 解

正解圖：黑1斷必然，白6渡回去後，黑7飛罩很嚴厲，白8以下拚命突圍，但把黑弄得很厚，至23尖，白幾子被吃。

習題2　正解圖

變化圖：白2、4打擋，黑7、9拔花後，白十分單薄，黑11虎，白仍不利。

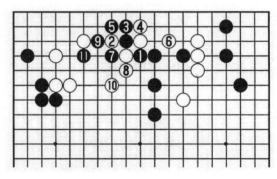

習題2　變化圖

習題 3 解

正解圖：黑1挖是棄子好手，白2打，以下至10，黑棄子取勢成功。

失敗圖：黑1、3救這幾個子，被白4、6打虎，這是白的如意算盤。

習題 3　正解圖

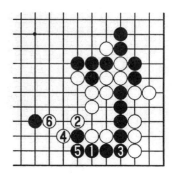

習題 3　失敗圖

習題 4 解

正解圖：黑 1、3 有力，棄掉 20 多目棋，至 13 先手成厚壁，15 尖，以下運作至 21，全局黑無疑優勢。

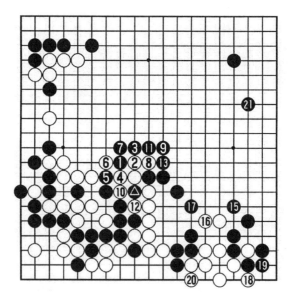

習題 4　正解圖　　　　　⑭ = ▲

變化圖：黑 1、3 救幾個黑子，以下攻防至 8 後，最令黑棋討厭的是白有 a 位的後門，黑作戰不愉快！

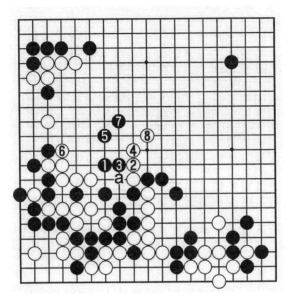

習題 4　變化圖

習題 5 解

正解圖：黑 1 靠後，黑 3 飛是好手，白 4、6 沖斷，黑棄掉一子，至 13 在中央形成厚味。

習題 5　正解圖

失敗圖：黑如若1位接，白2、4飛，爭奪制高點，黑不主動。

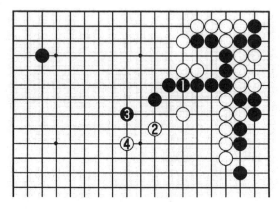

習題5　失敗圖

習題6解

正解圖：黑1是一子解雙征的妙手。白2是唯一的抵抗手段，以下變化至13，黑棄子取勢成功。

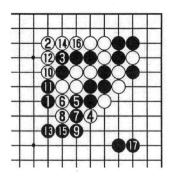

習題6　正解圖

變化圖：黑如在 1 位長，白 2 斷打，以下至 12，黑數子被征死。

失敗圖：黑 1 拐，白 2 征，黑四子被吃，自然失敗。

習題 6　變化圖

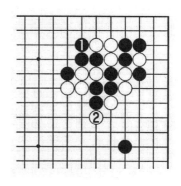

習題 6　　失敗圖

圍棋故事

日本新銳三劍客

　　進入今年，日本棋界出現了新老交替的澎湃流。繼山下敬吾（24 歲，現九段）奪得棋聖以來，張栩（23 歲，現九段）奪得日本最悠久的新聞棋賽本因坊冠軍，再加羽根直樹九段前年獲得天元，被日本棋界喻為新的三劍客。

　　山下敬吾出身日本北海道旭川市，和小林光一是同鄉。如果加上出生於北海道的依田紀基名人，日本七大頭銜得主中有三人來自北海道，這個冰雪之鄉儼然成了盛產圍棋巨星的重鎮。

　　山下敬吾4歲學習圍棋，啓蒙教師是做數學老師的父親。父親經常帶他和比他大兩歲的哥哥去棋館下棋，母親則為他們準備盒飯。當山下在小學二年級奪得名人後，全家搬到了離棋館更近的地方。

　　三年級時，母親就帶著山下來到了東京，正式拜業餘棋界高手菊池康郎為師，加入了他的綠星學園。菊池康郎對山下的才能非常看好，稱他必成大器。山下是很有個性的年輕棋手，喜歡展示自己的獨特個性。當年在和小林光一的小棋聖戰中就下出五五高位的佈局，引起了很大的轟動，日本輿論稱他的棋風「大膽剛直」。

　　有一年，林海峰回臺灣下了一盤指導棋。小張栩面對大國手鎮定如山，聲色不動，行棋步步兇險，眉宇內斂自如。四周觀戰如潮，不時還有記者拍照，張栩目不曾旁瞬，棋危不懼，遇折不撓，神態不亂。林海峰似看到和氏璧，動了琢玉念頭。

　　林海峰視張栩為衣缽傳人，帶到自己家裏，林師母為此事來台觀察張栩心性品德。1990年8月，僅10歲的小張栩走進了東京林海峰家的大門，林海峰與張家父母約定：「沒能成為職業棋士之前，不准來看兒子。」

　　小張栩從此過著苦行僧的日子，言語不通，文化不懂，父母不見，日子中只有黑白，不見彩色。在林海峰家張栩長跪玄關迎送客。林海峰說：「想成為勝負大師，先要學會謙卑，長跪過的人才會掏空自己。」

　　林海峰主張磨棋先磨心志，他要張栩學的不是自己的棋，而是自己的精神——員重、忍耐、厚實、待機，這正是「二枚腰」反敗為勝的精華所在。

羽根直樹 1976 年生，是日本著名九段羽根泰正的兒子。由於家學世傳，羽根直樹在他父親的薰陶下，就表現出過人的圍棋天賦。他父親決定把他培養成職業棋手。

羽根直樹 1991 年入段，1995 年在新銳淘汰戰中獲得冠軍，並開始受到矚目。1999 年，他又在中部第 40 期王冠戰中戰勝父親獲得冠軍，一躍成為了中部的希望。2003 年是天元冠軍獲得者。

棋界對他的評價是：韌性十足，喜歡戰鬥。他屬於一種悲觀派，始終認為棋處於劣勢，這就自然挑起戰鬥。或許這就是羽根直樹成績好的原因。

山下敬吾，張栩、羽根直樹，被日本稱為黃金三人組，他們想要在世界大賽中有所建樹，人們將拭目以待。

《抱樸子·辯問》

葛 洪

世人以人所尤長，眾所不及者，便謂之聖。故善圍棋之無比者，則謂之棋聖，故嚴子卿、馬綏明於今有棋聖之名焉。善史書之絕時者，則謂之書聖，故皇象、胡昭於今有書聖之名焉。善圖畫之過人者，則謂之畫聖，故衛協、張墨於今有畫聖之名焉。善刻削之尤巧者，則謂之木聖，故張衡、馬鈞於今有木聖之名焉。

第 12 課　高級靠壓戰術

所謂靠壓，就是在對方棋子上邊行棋，其手法在攻擊、防守、擴張模樣上廣泛採用；用其手法達到某種作戰目的，就是靠壓戰術。

例題 1

上邊白棋是黑棋的絕好伏擊目標，黑怎樣實施有效的攻擊計畫？

正解圖：黑 1 是靠壓戰術的要領，白 2 不能抵抗，只能逃，黑 3 扳下，穿透白空，白 4、6

例題 1

例 1　正解圖

防守，黑 7 至 15 發動的攻勢非常凌厲。

　　失敗圖：黑 1 是最平凡的攻擊，白 2 壓後，黑對左邊的白陣地沒有後續手段。

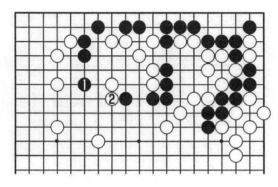

例 1　失敗圖

　　變化圖：白 2 退防守，黑 3 飛攻，白 4 至 6 逃竄，黑 9、11 沖斷，以下至 15，白左邊仍被突破。

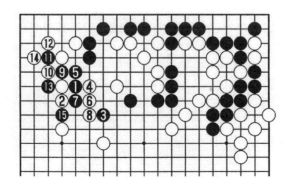

例 1　變化圖

例題 2

白△大跳往家裏逃，黑怎樣斷其歸路實施攻擊？

例題 2

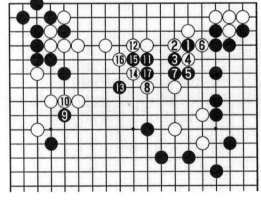

例 2 正解圖

正解圖：黑1靠壓，黑3、5是常用手法，白8後，黑11再次靠壓，白14、16若想聯絡，黑15、17嚴厲，白被分斷。

變化圖：白 2 如退，黑 3 飛攻，白 4 關，黑 5 壓，白仍十分被動。

例 2　變化圖

例題 3

右上角黑五子怎樣整形？

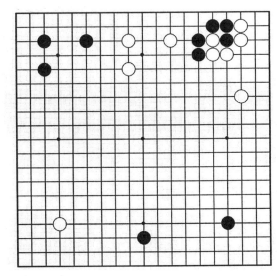

例題 3

正解圖：黑 1 靠，3 連扳整形，當白 4 打，黑 5、7 時機恰好，至 15 黑成功。

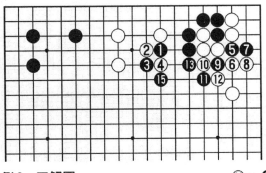

例 3　正解圖　　　　　　　⑭＝❾

變化圖：白 4 如退，黑 5 夾手筋，白 6 虎，以下至 9，黑整形成功。

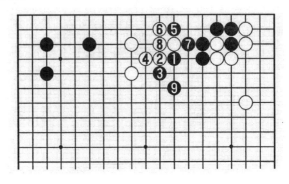

例 3　變化圖

習題 1

面對空曠的局面，有諸多選擇，黑需理清思路，找出重點。

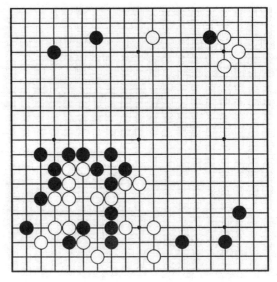

習題 1

習題 2

白⚫大跳奔
向中原，黑怎樣
出擊？

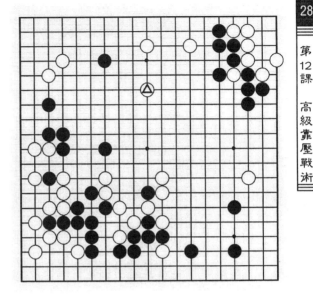

習題 2

習題 3

黑實空多，
但上邊一隊棋子
很弱，白怎樣找
住機會攻擊？

習題 3

圍棋出藍秘譜——從業餘三段到業餘四段的躍進

習題 1　正解圖

習題 1　變化圖

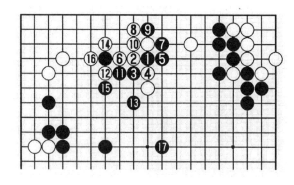

習題 2　正解圖

習題 1 解

正解圖：黑 1 靠壓緊湊有力！白 2 扳，黑 3 反扳，以下至 11 黑有利。

變化圖：白 2 如外扳，黑 3 斷，白 4 長，黑 5、7 有力，白兩子行動非常困難。

習題 2 解

正解圖：黑 1 靠，擊中要害，白 2 扳，黑 3 當然連扳，以下戰鬥至 17，中腹黑勢力很大。

變化圖：白 2 如在這邊扳，黑 3 仍連扳，雙方戰鬥至
13，黑便宜。

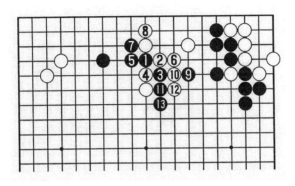

習題 2　變化圖

習題 3 解

正解圖：白
1 鎮攻擊，黑 4
壓時，白 5 靠壓
是關鍵的一手，
黑 6 只有先扳，
白 11 至 17 完成
準備工作後，再
於 19 位拐，黑
兩子變薄，白攻
擊十分成功。

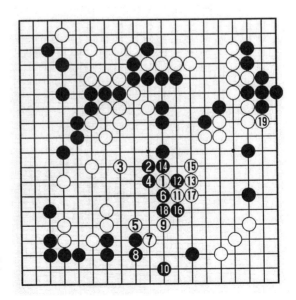

習題 3　正解圖

變化圖：黑若在 1 位抵抗，白 2 反扳有力，黑 3 至白 6 後，上邊一隊黑棋陷於困境。

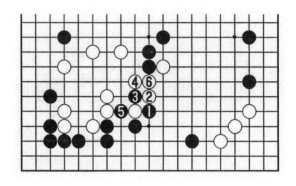

習題 3　變化圖

失敗圖：白 1 打入不好，黑 2 至 12 走厚後，再於 14 位發動攻勢，白攻守逆轉，非常不利。

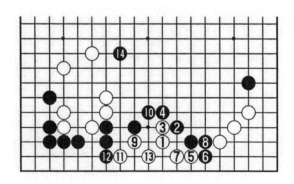

習題 3　失敗圖

參考書目

1.李鋼、張學中·勝負手的奧秘·成都：蜀蓉棋藝出版社，1998 年·

2.蔡中民·圍棋文化詩詞選·成都：蜀蓉棋藝出版社，1989 年·

3.（韓）李光求著·李哲勇、趙家強譯·曹薰鉉紋枰論英雄·上海：上海文化出版社，2002 年·

4.（日）趙治勳著·韓鳳崙譯·不敗的戰術·北京：中國廣播電視出版社出版，1987 年·

5.聶衛平·圍棋八大課題·北京：華夏出版社，1987 年·

6.（韓）鄭文熙編著·圍棋脫先的魅力·成都：蜀蓉棋藝出版社，2001 年·

7.（日）藤澤秀行著·孔祥明譯·秀行的世界——決戰時機·成都：蜀蓉棋藝出版社，2000 年·

8.（日）藤澤秀行著·孔祥明譯·秀行的世界——抓住機遇·成都：蜀蓉棋藝出版社，2000 年·

9.（日）安倍吉輝著·王小平譯·序盤·中盤的必勝手筋·北京：華夏出版社，1987 年·

10.倪林強·形勢判斷和作戰·上海：上海科學技術出版社，2002 年·

11.丁波·圍棋捕捉戰機一手·成都：蜀蓉棋藝出版社，1998 年·

12.沈果孫、邵震中‧圍棋關鍵時刻一著棋‧寧夏：寧夏人民出版社，1985 年‧

13.（日）藤澤秀行著‧洪源譯‧我想這樣下‧北京：人民體育出版社，1987 年‧

14.李鋼、顧萍‧纏繞戰術‧成都：蜀蓉棋藝出版社，1998 年‧

15.邱百瑞‧圍棋中盤一月通‧上海：上海文化出版社，1998 年‧

16.吳清源著‧郭鵑、王元譯‧吳清源自選百局‧北京：中國電影出版社，1990 年‧

17.（日）加藤正夫著‧趙德宇譯‧圍棋攻擊戰略‧南京：南開大學出版社，1990 年‧

18.趙之雲、許宛雲‧圍棋詞典‧上海：上海辭書出版社，1989 年‧

19.朱寶訓、姜國震‧形勢判斷與實戰‧成都：蜀蓉棋藝出版社，1997 年‧

20.吳清源著‧鬼手‧妙手‧魔手‧北京：人民體育出版社，1988 年‧

21.沈果孫編著‧棋的正著與俗手‧成都：蜀蓉棋藝出版社，1988 年‧

22.張如安著‧中國圍棋史‧北京：團結出版社，1998 年‧

後　記

心　結　棋　緣

——編書背後的故事

　　去年九月，湖北科學技術出版社隆重推出《21 世紀圍棋教室‧圍棋智多星》，欣喜之餘，掩卷沉思，我為能給廣大棋迷帶來一份精美的讀物而倍感自豪。緊接著十月，我身上的疲勞還沒有消去，便又投入了後面三冊的創作，激情在燃燒，靈感在閃動，流於筆端的是經過提煉的圍棋精華。

　　我於今年元月底完稿，儘管過年的氣氛祥和、幸福，但我仍沉醉於圍棋美妙的暇想之中。圍棋迄今還是部未被完全破譯的天書，它古樸、深奧、博大。古往今來，許多先哲、棋士，窮盡畢生智慧，也只能參透圍棋玄妙之一二。

　　《圍棋不傳之道》科學地、系統地從圍棋知識技術、圍棋文化故事等方面，多角度審視人類歷史長河中的圍棋。想提高棋力的朋友，想探究圍棋奧秘的棋迷，這是你們不得不看的一部兵書。

　　在出版這本「大部頭」時，我有幸結識了湖北科學技術出版社的副社長袁玉琦女士。她曾留學法國，並在法國學會了圍棋，現在有時在網上下棋。她談吐不凡，在與她交往中，提高了我的境界。她先生范愛華是法國亞眠大學數學教授。愛子范亦源聰明好學，嚴於律己，是位有上進心的少年，在他讀小學四年級時，他媽媽無意間教了一點圍棋，他就直接進了我的圍棋中級班，並進步神速，給我留下了深刻

的印象。

　　湖北科學技術出版社主任編輯王連弟女士，是位有個性，有氣派的人，這次共分六冊的《21 世紀圍棋教室》，就是出自她的大手筆。她過去曾編《圍棋一點通》，圍棋《佈局》、《中盤》、《收官》這些書，都曾不斷再版，其中《圍棋一點通》被香港某出版社看中，此書在香港出版，為湖北科學技術出版社贏得了良好的聲譽。

　　王連弟是老牌大學生，是 1983 年華中工學院（現為華中科技大學）畢業的工科學生，對圍棋只懂一點點，但她有一個「賢內助」，就是她先生蘇才華。她先生圍棋有三級水準，是 85 級北京大學學法律的，現在就職於武漢市外商投資管理辦公室，每到星期天，他就帶女兒在水果湖二小上圍棋班。他高大，文質彬彬，一看就是一個有知識有涵養的人。我的稿子的第一個讀者就是他，並在很多方面，留下了他沉思的痕跡，在此，我表示真誠的謝意。

　　另外，這套叢書還有華中師範大學教育工作者劉桂階、武大附小黨支部書記彭忠、武昌水果湖二小教導主任馬新銀，這三位資深的教育專家參與。我想，這套叢書會更有特色，更令讀者喜愛。

劉乾勝

於武漢

大展好書　好書大展
品嘗好書　冠群可期

大展好書　好書大展
品嘗好書　冠群可期